AI艺术极简教程

零基础生成绘画、摄影、设计

何惠 郭泽德 刘建军 | 著

人民邮电出版社

北京

图书在版编目（CIP）数据

AI艺术极简教程：零基础生成绘画、摄影、设计 / 何惠，郭泽德，刘建军著. -- 北京：人民邮电出版社，2024.7
 ISBN 978-7-115-64368-1

Ⅰ. ①A… Ⅱ. ①何… ②郭… ③刘… Ⅲ. ①人工智能-应用-艺术-设计-教材 Ⅳ. ①J06-39

中国国家版本馆CIP数据核字(2024)第093044号

内 容 提 要

本书以"授人以鱼，更授人以渔"为写作宗旨，详细介绍如何进行 AI 艺术创作，所使用的工具是 ChatGPT 平台的 AI 图像生成工具 DALL·E 3。本书深入浅出地讲解 DALL·E 3 的操作方法及实际应用，并提供丰富的由 DALL·E 3 生成的精美图片及其对应的提示词，以帮助读者打开创意之门。

本书内容循序渐进。首先，介绍 DALL·E 3 的特点和应用场景，并带领读者体验如何使用 DALL·E 3 生成一幅图像。其次，讲解如何给 DALL·E 3 写提示词，包括 DALL·E 3 提示词中的基础必填元素、基础可选元素和高级可选元素，并介绍 DALL·E 3 的高级使用技巧。最后，介绍 DALL·E 3 在多种领域的应用：绘画，包括素描、水彩、贴纸、动漫、绘本等；摄影，包括各种镜头透视、拍摄角度、摄影主题；设计，包括平面设计、服装设计、室内设计、多媒体设计、产品设计。本书不仅介绍使用 DALL·E 3 创作各种作品的特点和技巧，还提供丰富的示例供读者参考。

本书适合对 AI 生成图像感兴趣的读者阅读，即使是没有美术、设计基础的读者也能实现从 0 到 1 的突破。经验丰富的艺术家、设计师也可以从本书中找到新的创作工具和灵感来源。此外，本书亦适合作为各类高等院校相关课程的教材或辅导书。

◆ 著　　何　惠　郭泽德　刘建军
　 责任编辑　龚昕岳
　 责任印制　焦志炜

◆ 人民邮电出版社出版发行　北京市丰台区成寿寺路 11 号
　 邮编 100164　电子邮件 315@ptpress.com.cn
　 网址　https://www.ptpress.com.cn
　 涿州市般润文化传播有限公司印刷

◆ 开本：700×1000　1/16
　 印张：13.5　　　　　　　2024 年 7 月第 1 版
　 字数：222 千字　　　　　2025 年 7 月河北第 2 次印刷

定价：69.80 元

读者服务热线：(010)81055410　印装质量热线：(010)81055316
反盗版热线：(010)81055315

序

本书不仅是一本关于DALL·E 3的实用指南，更是一段探索AI与艺术融合的新领域的旅程。

当我们第一次接触DALL·E 3时，我们便被其强大的图像生成能力和丰富、新颖的创意所震撼。正是这种震撼，激发了我们写作本书的初衷——不仅要介绍DALL·E 3这个工具，更要探索它在艺术创作中的各种应用。我们希望这本书不仅传递知识，更传递灵感，激发读者在艺术创作中的无限可能。

在写作过程中，我们深切地感受到了DALL·E 3作为一个AI图像生成工具，对艺术家、设计师乃至非专业的艺术爱好者的意义。它不仅是一个技术产品，更是一个连接想象力与现实、连接梦想与创造的桥梁。我们尽力将这种感受融入本书的每一个章节、每一页纸张中，希望能够与每一位读者分享这份感动和激情。

在本书的每一章中，我们都尽力展示DALL·E 3的不同方面，从基础操作到高级技巧，从传统艺术到现代设计，从而引导读者逐步深入了解DALL·E 3，从初学者成长为能够熟练运用这一工具的创作者。我们希望每位读者都能在本书中找到适合自己的学习路径，开发自己的创作潜能。

同时，我们也意识到技术和艺术之间的边界是模糊且流动的。DALL·E 3不仅改变了我们创作艺术作品的方式，也挑战了我们对于艺术、创作和技术的传统认知。在本书中，我们尽可能地展现出这种边界的模糊感，鼓励读者突破界限，尝试新的创作方法和思考方式。

当然，本书也存在局限性。随着人工智能技术的不断发展和进步，DALL·E 3 及其他 AI 图像生成工具的功能和应用也在不断变化、扩展并持续迭代。因此，我们鼓励每一位读者，除了学习本书中的内容，也要不断探索和实践，与时俱进。

最后，我们要感谢每一位读者和参与本书出版工作的编辑，是读者们的热情和好奇心支持着这本书的"诞生"；是编辑们耐心、细心、精心地反复校稿，使得本书顺利出版。

我们希望本书不仅是读者学习 DALL·E 3 的工具，更是读者艺术创作旅程中的伙伴和灵感源泉。愿每一位读者都能在 AI 与艺术的交汇点上，找到属于自己的创作空间，创造出更多令人惊叹的作品。

祝愿每一位读者的艺术之路都充满创意与乐趣！

<div style="text-align: right;">何惠　郭泽德　刘建军</div>
<div style="text-align: right;">2023 年 12 月</div>

前言

在当今这个快速发展的数字时代，人工智能（AI）在人们的生活中扮演着越来越重要的角色。DALL·E 3作为一种先进的AI图像生成工具，能够将自然语言的文字描述转化为令人惊叹的视觉艺术作品。DALL·E 3不仅为人们提供了艺术创作的新方法，更打开了前所未有的创意空间，为艺术家、设计师甚至是非专业的艺术爱好者提供了艺术创作的无限可能。

本书旨在深入探索如何使用DALL·E 3进行创作，带领读者从操作方法到实际应用，全面了解DALL·E 3的奥秘，打开自己的创意之门。

目标读者

本书是为所有对AI生成图像感兴趣的读者编写的。无论是经验丰富的艺术家想要寻求新的创作工具和灵感来源，还是对人工智能和图像创作充满好奇的业余爱好者想要探索利用AI生成图像，这本书都将成为你的实用指南。

众所周知，不同背景的读者对AI生成图像的理解和使用方式各不相同。因此，本书从基础概念讲起，逐步深入，旨在满足不同层次读者的需求：

- 对于初学者，本书提供易于理解的介绍和示例，可以帮助读者快速入门；
- 对于有一定基础的读者，本书深入探讨DALL·E 3的高级功能和技巧，以及如何将其应用于实际项目中；
- 对于资深的专业人士，本书也能提供新的视角和启发，帮助读者在自己的领域中更好地利用DALL·E 3进行创作。

总而言之，无论读者的经验和背景如何，这本书都将打开一扇通往AI生成图像的世界的大门，带领读者进入一个充满创意和无限可能的新世界。

本书结构

本书共分6章，覆盖DALL·E 3的基础操作和高级应用。

第1章"初识DALL·E 3"为读者揭开DALL·E 3的神秘面纱，介绍其核心特点和广泛的应用场景，并带领读者使用DALL·E 3生成一幅图像。本章为初学者提供坚实的起点，帮助读者快速理解DALL·E 3的基本概念和操作方法。

第2章"如何给DALL·E 3写提示词"深入探讨DALL·E 3提示词中的各种元素，包括基础必填元素、基础可选元素、高级可选元素。本章将使读者能够精准地控制DALL·E 3生成图像的效果，创作出更符合个人需求和风格的作品。

第3章"DALL·E 3的高级使用技巧"介绍如何利用DALL·E 3生成具有不同色调、酷炫效果，以及具有主体一致性和风格连续性的图像。本章特别适合那些希望提升自己创作水平的进阶读者，本章将帮助读者生成更具艺术性和实用性的图像。

第4章"DALL·E 3生成绘画图像"讲解如何使用DALL·E 3创作出不同类型的绘画图像，包括素描、水彩、国画、油画等传统类绘画，雕塑效果图、贴纸、剪纸等数字工艺类绘画，以及动漫、游戏、绘本、连环画等风格混合类绘画。

第5章"DALL·E 3生成摄影图像"讲解如何使用DALL·E 3创作出不同类型的摄影图像，包括各种类型的镜头透视、拍摄角度，以及景物、人物、文化、活动等主题的摄影。

第6章"DALL·E 3生成设计作品"讲解如何使用DALL·E 3进行不同类型的设计工作，首先讲解设计作品的原则，接着具体讲解平面设计、服装设计、室内设计、多媒体设计、产品设计的方法，为读者提供丰富的设计资源和灵感。

本书特色

本书的特色在于实用性和可操作性。本书提供了详尽的步骤说明、案例分析、实际操作指南,以及DALL·E 3生成的大量精美图片及其对应的提示词,确保读者能够轻松跟随并实践所学内容。

本书中的实例丰富多样,旨在展示DALL·E 3的广泛应用场景,从简单的图像生成到复杂的艺术创作,无论是普通爱好者还是专业人士,都能从中获得有价值的操作技巧和灵感。

本书还特别注重介绍DALL·E 3的高级功能和创新应用,如图像的主体一致性、风格连续性等。这些高级主题不仅为有经验的读者提供深入了解和探索AI生成图像的机会,也为初学者打开了一扇通往更高层次创作的大门。

更重要的是,本书特别强调创意思维的培养。通过学习和实践本书中的技巧,读者可以逐步发展自己的艺术视角,学会如何将个人创意与AI技术相结合,创作出独一无二的艺术作品。

致读者

撰写本书的目的是为读者提供一个全面而深入的指南,帮助读者了解DALL·E 3的使用方法,并将其应用于实际的创作中。希望读者在阅读本书后,能够熟练地使用DALL·E 3生成高质量的图像,并在此基础上发展出自己独特的艺术风格。

对于初学者,希望本书能够作为一个温和的引导,帮助读者顺利进入AI生成图像的世界,激发读者的好奇心和创造力。对于已经有一定基础的读者,也期望本书能够提供更深层次的知识和技巧,帮助读者提升创作技能,创造出更加富有创意的作品。

最后,希望本书不仅是一份应用指南,更是一个激发创意和探索新领域的平台。期待读者读完本书,不仅能增强使用AI生成图像的技能,更能在艺术和设计领域中找到新的灵感和可能性。

作者简介

何惠，艺术学博士，青年画家，中国美术家协会会员，衡阳师范学院副教授、研究生导师，省级青年骨干教师，芙蓉计划湖湘青年英才（文化创意类），AI创新100人论坛创始会员，具有17年以上传统绘画经验，绘画作品被中国美术馆等多家艺术机构和个人收藏。

郭泽德，博士，思高乐教育集团董事长，AI学术教育平台"学术志"创始人，AI创新100人论坛发起人，著有图书《写好论文》《零基础掌握学术提示工程》《高效写论文：AI辅助学术论文写作》《做好课题申报：AI辅助申请书写作》等，担任多种学术期刊编委。

刘建军，中国油画学会会员，衡阳师范学院讲师，AIGC探索者，具有20年以上传统绘画经验，主持国家艺术基金青年艺术创作人才资助项目1项、省部级课题多项，绘画作品被多家艺术机构和个人收藏。

本书的作者们具有深厚的传统绘画研究和AI应用技术研究的背景，尤其对AI在视觉艺术和创意表达中的应用充满热情，这种跨学科的背景赋予了作者们独特的研究视角。

作者们从工作经历中深刻理解了DALL·E 3改变人们进行艺术创作的方式，以及人们对艺术创作的认知。因此，本书的内容不仅限于DALL·E 3的操作方法，更涉及其在实际应用中的广泛影响，包括绘画、摄影、设计等多个领域，确保读者能够获得前沿的信息和实用的指导。

目录

01

初识DALL·E 3

1.1 DALL·E 3简介 ··· 002
 1.1.1 DALL·E 3的特点 ··· 002
 1.1.2 DALL·E 3的应用场景 ··· 006

1.2 生成你的第一幅DALL·E 3图像 ··· 009

02

如何给DALL·E 3写提示词

2.1 基础必填元素 ··· 014

2.2 基础可选元素 ··· 016
 2.2.1 图像尺寸 ··· 016
 2.2.2 生成图像的数量 ··· 018
 2.2.3 参考先前图像的标识 ··· 019

2.3 高级可选元素 ··· 021
 2.3.1 种子值 ··· 021
 2.3.2 奇异 ··· 022
 2.3.3 风格 ··· 023
 2.3.4 重复 ··· 024
 2.3.5 气氛 ··· 025

03

DALL·E 3的高级使用技巧

3.1 图像的色调 … 028
 3.1.1 色彩心理学 … 029
 3.1.2 暖色调 … 038
 3.1.3 冷色调 … 039
 3.1.4 中性色调 … 041
 3.1.5 高饱和色调 … 042

3.2 图像的酷炫效果 … 043
 3.2.1 霓虹灯和发光效果 … 043
 3.2.2 玻璃和透明效果 … 044
 3.2.3 水和液体效果 … 044
 3.2.4 粒子效果 … 045
 3.2.5 金属和表面反射效果 … 045
 3.2.6 3D 效果 … 046
 3.2.7 纹理叠加 … 046
 3.2.8 视错觉 … 047

3.3 图像的主体一致性 … 047
 3.3.1 一致性主体的不同角度 … 048
 3.3.2 一致性主体的不同姿态 … 050
 3.3.3 一致性主体的不同表情 … 052

3.4 图像的风格连续性 … 055
 3.4.1 连续性风格的不同主题 … 055
 3.4.2 连续性风格的不同大小 … 056
 3.4.3 连续性风格的不同元素 … 057

04

DALL·E 3生成绘画图像

4.1 传统类绘画 … 060
 4.1.1 素描、速写 … 061
 4.1.2 水彩画、水粉画、丙烯画、
 色粉画 … 065
 4.1.3 国画、油画、版画 … 068
 4.1.4 壁画、蛋彩画 … 076
 4.1.5 漆画、混合媒体艺术 … 079

4.2 数字工艺类绘画 … 081
 4.2.1 雕塑效果图、贴纸 … 081
 4.2.2 拼贴画、剪纸 … 084

4.3 风格混合类绘画 … 086
 4.3.1 动漫、游戏 … 087
 4.3.2 插图、涂色页 … 091
 4.3.3 故事绘本、漫画书、连环画、
 图画小说 … 094

05

DALL·E 3生成摄影图像

5.1 不同镜头透视的摄影图像 … 100
 5.1.1 标准镜头透视 … 101
 5.1.2 广角镜头透视 … 103
 5.1.3 超广角镜头透视 … 104
 5.1.4 长焦镜头透视 … 106
 5.1.5 微距镜头透视 … 108
 5.1.6 鱼眼镜头透视 … 110
 5.1.7 移轴镜头透视 … 112

5.2 不同拍摄角度的摄影图像 … 113
 5.2.1 正面平视 … 114
 5.2.2 侧面平视 … 116
 5.2.3 四分之三视角 … 118

 5.2.4 后视 … 120
 5.2.5 鸟瞰图视角 … 123
 5.2.6 蠕虫眼视角 … 125
 5.2.7 荷兰角 … 126
 5.2.8 第一人称视角 … 128
 5.2.9 分割视角 … 129

5.3 不同主题的摄影图像 … 131
 5.3.1 自然风光与城市景观 … 131
 5.3.2 肖像与静物 … 134
 5.3.3 文化与历史 … 137
 5.3.4 体育和活动 … 140
 5.3.5 概念摄影 … 143

06

DALL·E 3生成设计作品

6.1 设计作品的原则 … 146
 6.1.1 清晰的目标和意图 … 146
 6.1.2 创意性和原创性 … 148
 6.1.3 视觉平衡和构图 … 149
 6.1.4 色彩理论的应用 … 150
 6.1.5 文化敏感性和包容性 … 152
 6.1.6 DALL·E 3 的局限性 … 153
 6.1.7 持续的迭代和反馈 … 154

6.2 平面设计 … 155
 6.2.1 标志设计 … 156
 6.2.2 VI 设计 … 157
 6.2.3 广告设计 … 159
 6.2.4 海报设计 … 161
 6.2.5 书封设计 … 163
 6.2.6 包装设计 … 165
 6.2.7 请柬设计 … 167
 6.2.8 表情包设计 … 168

6.3 服装设计 … 170
 6.3.1 高级定制 … 171
 6.3.2 成衣设计 … 172
 6.3.3 婚纱设计 … 175

6.4 室内设计 … 175
 6.4.1 现代风格 … 176
 6.4.2 传统风格 … 178
 6.4.3 乡村风格 … 180
 6.4.4 工业风格 … 182
 6.4.5 波希米亚风格 … 184
 6.4.6 现代农舍风格 … 186
 6.4.7 海滨/海滩风格 … 188
 6.4.8 生态/绿色风格 … 190

6.5 多媒体设计 … 192
 6.5.1 UI/UX 设计 … 192
 6.5.2 交互式视觉内容设计 … 196

6.6 产品设计 … 197
 6.6.1 工业产品设计 … 197
 6.6.2 时尚产品设计 … 201
 6.6.3 产品概念效果图 … 203

01
初识DALL·E 3

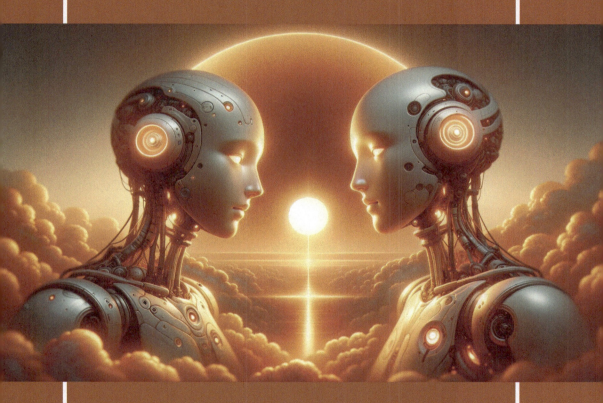

本章将揭开DALL·E 3的神秘面纱,展开一场跨越时空的对话,介绍DALL·E 3的核心特点和广泛的应用场景,以及如何使用它生成一幅绘画图像。本章提供了一个坚实的起点,帮助初学者快速理解DALL·E 3的基本概念和操作方法。

随着人工智能（AI）的飞速发展，图像生成技术也迈入了一个新的纪元。DALL·E 3作为图像生成技术发展的前沿产物，不仅是AI领域的一个里程碑，还预示着人类创造力与算法协同进化时代的到来。

本章将介绍DALL·E 3的核心特点和广泛的应用场景，并带领读者使用DALL·E 3生成一幅绘画图像，旨在让读者对DALL·E 3有一个初步的认识。

1.1 DALL·E 3简介

DALL·E 3是美国人工智能研究公司OpenAI在2023年10月发布的先进人工智能技术成果。它基于深度学习模型，根据自然语言的提示词生成高质量图像，展现了人工智能在理解自然语言和创造视觉艺术方面的惊人能力。它超越了其前代DALL·E和DALL·E 2的成就，进一步突破了利用人工智能技术将文字描述转换为高质量图像的界限。目前，DALL·E 3已被集成到了OpenAI的ChatGPT和微软Copilot GPTs-Designer中供用户使用。

DALL·E的命名灵感源于艺术家萨尔瓦多·达利（Salvador Dalí）的创造力以及动画电影《机器人总动员》中机器人WALL·E的人工智能特质，这一命名同时体现了深度学习在理解自然语言和进行视觉创作两个方面的先进能力。

DALL·E 3为艺术家、产品设计师、教育工作者及非专业人士提供了创造概念艺术、迭代设计原型、创造教学材料和跨界的新可能，标志着人工智能在视觉艺术及创意表达方面的重要应用进展。

1.1.1 DALL·E 3的特点

DALL·E 3的主要特点如下：

- 生成技术的先进性
- 用户应用的易用性和灵活性
- 创作的多样性
- 创新性与创造力

1. 生成技术的先进性

DALL·E 3代表了当前人工智能领域的一项重大进步。它基于Transformer模型，通过自注意力机制精细描绘图像从宏观构图到微观细节的每个方面，具有较强的自然语言理解能力，以及较高的图像生成准确度与精细度。

如下图所示，就像平时和朋友说话一样，直接给DALL·E 3一个自然语言描述，不用按照特定的语言格式，就可以生成与描述高度匹配的图像。

与其他图像生成工具相比，DALL·E 3在理解复杂命令和处理图像细节方面的优势尤为突出。DALL·E 3对语境敏感，能够解析复杂的语言结构，准确理解文字的含义，并从文字中抽象出用户想要表达的深层思想。例如，向DALL·E 3输入模糊的提示词"悬挂在瑞士小屋前的蚂蚱形状风铃"，DALL·E 3会生成如右图所示的图像，从这个案例中可以看出DALL·E 3理解复杂、多层次的文字描述并准确渲染的能力。

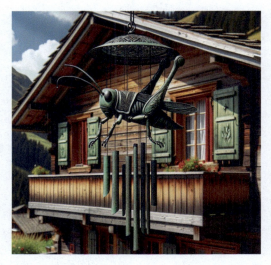

▲ **提示词：** 悬挂在瑞士小屋前的**蚂蚱形状风铃**。

2. 用户应用的易用性和灵活性

DALL·E 3特别注重非专业技术背景用户的用户体验。因此，相较于其他AI图像生成工具，DALL·E 3的界面不仅设计简洁，提示词输入方式直观，还使用户不必经过复杂的训练便可以马上开始创作。不需要任何的专业背景，只要输入自己想要的图像描述，就可以得到与之高度匹配的图像，非常易用。

DALL·E 3可以实现跨行业的广泛应用。无论是辅助教学，还是娱乐和商业项目，DALL·E 3都可以满足用户的灵活需求。下方DALL·E 3生成的日落时分的古罗马风格建筑，以及细胞凋亡的微观视图，都体现了用户应用DALL·E 3的易用性和灵活性。

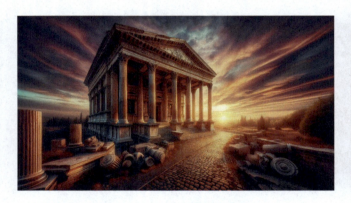
▲提示词：日落时分的一座**古罗马风格**建筑。

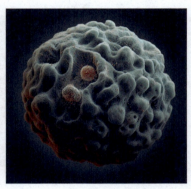
▲提示词：细胞凋亡的**微观视图**。

3. 创作的多样性

DALL·E 3的显著特点之一是其创作的多样性，体现在如下方面。

- DALL·E 3可以创建出质量高、主题广泛的图像，从具象的物体到抽象的概念，都能以高保真度呈现。

- DALL·E 3不仅可以生成单一对象的图像，还能在一张图像里使用多个对象表达一个概念，甚至可以将多个概念融合在一个图像场景中。

- DALL·E 3在生成图像时，可以在一定范围内引入变化和随机性，这意味着即使对于相同的提示词，它也能生成视觉上不同的图像。

○ DALL·E 3通过在海量且多样化的数据集上进行训练，学会了识别和生成各种主题和风格的图像。这些数据集包含不同文化、主题、历史时期和艺术风格的图像，从而使得生成的图像能够覆盖广泛的视觉元素和风格。

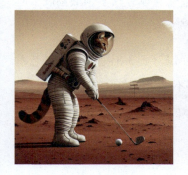
▲ 提示词：一个穿着宇航服的猫在火星上打高尔夫球。

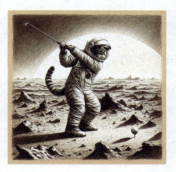
▲ 提示词：一个穿着宇航服的猫在火星上打高尔夫球，铅笔素描风格。

▲ 提示词：一个穿着宇航服的猫在火星上打高尔夫球，油画风格。

4. 创新性与创造力

DALL·E 3不仅能够产生原创的、未曾存在的图像概念，还可以在"学习"人类艺术的基础上"扩展"现有的艺术边界。从DALL·E 3生成的八音盒形状的星系图像来看，DALL·E 3能够将现实生活中的物品与宇宙现象结合，创造出令人着迷的图像。

▲ 提示词：八音盒形状的星系图像。

1.1.2 DALL·E 3的应用场景

DALL·E 3为AI技术在图像生成领域开辟了新纪元,并在广告和品牌设计、教育和学术研究、艺术和创意表达、个性化产品服务、娱乐和互动媒体等众多领域拓展了应用前景,从而推进创新、优化工作流、减少成本、提升生产效率。

为了保证DALL·E 3输出内容的安全性和合规性,DALL·E 3拒绝生成在世艺术家风格的图像,并且DALL·E 3输出的内容是被检查过的,不会侵犯在世艺术家的版权,因此DALL·E 3生成的图像是可以商用的。不过,在具体的商业应用场景中,仔细的检查依然必要。

1. 广告和品牌设计

在广告产业中,图像作为传递商业信息和吸引消费者注意的核心媒介,扮演着至关重要的角色。DALL·E 3可以根据品牌的具体需求,迅速创造出富有吸引力的广告图像。

广告设计师向DALL·E 3输入与品牌相关的文本描述,如品牌价值、色彩偏好或产品类型,DALL·E 3便能生成一系列与品牌形象保持一致的创意图像。例如下方用DALL·E 3生成的户外运动装备品牌"翱翔"的品牌形象和广告图像。这些图像可以应用于数字平台和传统纸媒等各类广告媒体,从而大幅提高设计效率并降低成本。此外,DALL·E 3也支持广告创新,允许品牌在短时间内试验和选择最佳广告方案,实现个性化和目标化的营销策略。

▲ 提示词:户外运动装备品牌"翱翔"的品牌形象。

▲ 提示词:户外运动装备品牌"翱翔"的双肩包产品的广告图像。

2. 教育和学术研究

DALL·E 3为传授和解释复杂的教学内容和学术研究提供了新方法。例如,历史教师可以通过DALL·E 3生成古代文明、重要历史建筑或关键事件的图像,以此来激发学生的学习兴趣,加深学生对历史知识的理解。DALL·E 3还可用于创作教育游戏或互动课件,实现寓教于乐。

同样,学术研究者也可以借助DALL·E 3将抽象的科学概念转化为直观的图形,如化学分子的三维结构或黑洞的视觉模型。这些图像不仅可以辅助教学过程,还可以作为科研交流的辅助说明。

3. 艺术和创意表达

艺术家和设计师可以利用DALL·E 3来拓宽创作范围,通过与DALL·E 3协同创作,探索前所未有的艺术表现形式,将传统技巧与现代技术结合,创造富有创意的艺术作品。

艺术家不仅可以用DALL·E 3进行创作,还可以用DALL·E 3为艺术教育提供新的教学内容。

4．个性化产品服务

DALL·E 3可以用于个性化产品服务。用户可以通过向DALL·E 3提交个性化的文本描述，生成专属定制图像，用于个性化商品（如T恤、杯子和壁纸等）的设计。

DALL·E 3的这种用法不仅扩大了个性化市场的边界，还使按需定制和小批量生产更加经济实惠。

5．娱乐和互动媒体

DALL·E 3在娱乐产业中具有颠覆性的应用潜力，尤其在电影、游戏设计和虚拟现实领域，它可以生成多样化的视觉内容，这促进了概念艺术作品和背景设计的快速生成，为原型开发和故事板创作提供了有效的技术支持。

此外，DALL·E 3还可以整合到互动媒体中，任何人都可以通过文本提示直接参与创作过程，从而丰富互动体验。

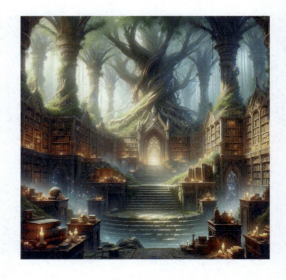

1.2 生成你的第一幅DALL·E 3图像

当下多数利用文本生成图像的工具，往往存在忽略指令细节的倾向，迫使用户需要精通提示工程才能正常使用，如 Midjourney 和 Stable Diffusion。而 DALL·E 3 的生成图像功能非常简洁、方便，对于新手和追求速度的专业用户而言都很友好。

用户可以从 ChatGPT 侧边栏的 "Eexplore GPTs" 中找到 DALL·E 3，并使用 "Keep in sidebar" 功能将 DALL·E 3 保存在侧边栏中以便调用。不过，DALL·E 3 已经集成在了 ChatGPT 中，不点击侧边栏中的 DALL·E 3，也可以直接与 ChatGPT 对话来生成图像。

DALL·E 3 的用户界面（UI）根据生成图像的操作顺序被细分为了多个功能区域，以优化用户的操作流程。

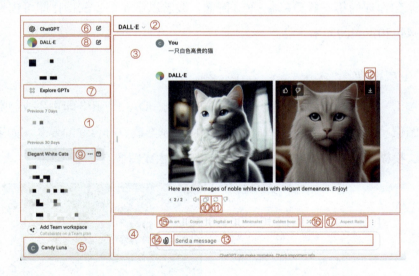

◆ **侧边栏（区域①）**：包含创建新 ChatGPT 对话窗口的按钮（图标⑥），用于添加 DALL·E 3 的 "Eexplore GPTs" 选项（图标⑦），以及被保存在侧边栏中以便调用的 DALL·E 选项（图标⑧）。ChatGPT 会保存聊天记录并按日期排序，用户可以点击聊天记录旁的 "…" 选项（图标⑨）来给聊天记录重命名。

◆ **DALL·E 操作区（区域②）**：用户可以通过下拉菜单来创建新的 DALL·E 对话窗口（与图标⑧功能相同），并获得关于 DALL·E 的详细信息。

◆ **对话显示区（区域③）**：展示与DALL·E的对话内容，DALL·E默认生成两幅图像并提供文字说明。用户可以点击图标⑩复制图像下方的文字信息，点击图标⑪重新生成图像，点击图标⑫下载图像。

◆ **指令区（区域④）**：用户在此区域输入生成图像的指令。用户可以在区域⑬中输入自然语言指令（提示词），点击图标⑭上传图片供DALL·E分析，点击区域⑮中的标签选择不同的图像风格，点击图标⑯更换图像风格标签，点击图标⑰设置图像尺寸。

◆ **账户栏（区域⑤）**：提供账户信息，包括查看账户方案（My plan）、我的GPT列表（My GPTs）、自定义ChatGPT（Customize ChatGPT）、系统设置（Settings）等功能。

接下来创作你的第一幅DALL·E 3图像。跟着以下4个步骤操作即可创作出一幅符合个人风格和审美的艺术作品。

步骤1：生成图像

在DALL·E 3操作界面的指令框中输入提示词，DALL·E 3即可生成与提示词高度匹配的图像。提示词越具体、精确，生成的图像越准确、符合你的要求。如果提示词比较宽泛、模糊，DALL·E 3将发挥自身的想象力生成图像。

▶ **提示词：** 一片春天的杨树林，采用**印象派点彩油画风格**。

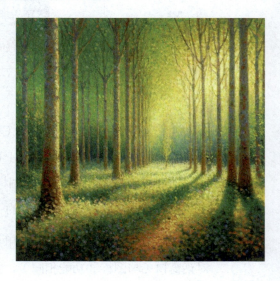

右图是DALL·E 3根据提示词生成的图像，不仅生动展现了一片春天的杨树林，而且精确捕捉了提示词中要求的印象派点彩油画风格。

步骤2：调整图像

DALL·E 3提供了灵活的图像编辑功能，可以在图像生成后，对其主题、色彩、亮度和对比度等进行修改，也可以添加或移除图像元素。

通过精细化调整提示词，能够精确操控生成图像的各个细节，以达到预期的艺术效果。

在步骤1生成图像之后，输入右侧提示词调整图像，可以看到DALL·E 3新生成的图像很好地满足了新提示词的要求。

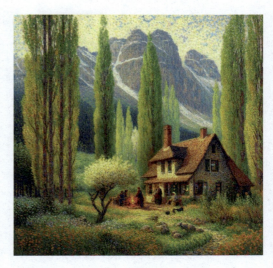

▲ **提示词**：很好，把杨树林放在高山之前，林中有房子，家庭围炉煮茶，保持**印象派点彩油画风格**。

除了通过提示词来调整图像以外，DALL·E 3还支持对生成图像的任意局部区域进行编辑修改。如下图所示，点击需要修改的图像，选择图像上方的"图像编辑"按钮（图标①），选择图像中需要修改的局部（区域②），输入用于修改局部的提示词（区域③），DALL·E 3将重新生成图像（区域④）。局部编辑不能保证一次成功，当结果不理想时，可以修改提示词并多次尝试。

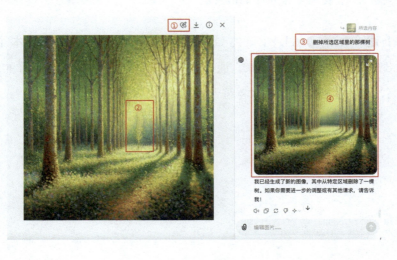

步骤3:保存图像

DALL·E 3的图像保存过程非常直观简便。DALL·E 3默认以PNG格式存储图像,默认保存位置是用户所使用浏览器(如Chrome)的下载目录。

DALL·E 3提供三种图像尺寸选项——1024×1024像素、1792×1024像素和1024×1792像素,以适应不同的应用场景,用户可以预先考虑并选择适合图像特定用途的尺寸。

步骤4:获取图像信息

获取图像信息对于确保版权归属、促进合理共享,以及商业化利用至关重要。DALL·E 3为生成的每张图像都提供一个详尽的信息摘要。为了遵守法律和保护版权,应当妥善保存这些信息,特别是当图像用于公共展示或商业用途时。

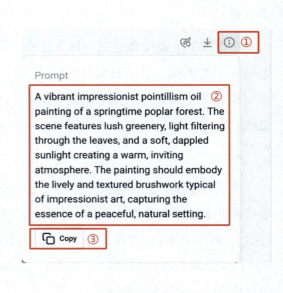

要获取这些信息,只需选择并放大所需下载的图像,然后点击图像右上方的"信息"按钮(图标①),界面上就会展示出图像的详细信息(区域②),可以点击"复制"按钮(图标③)来复制图像的详细信息。

通过上述介绍的DALL·E 3的UI和4个操作步骤,你现在基本了解了使用DALL·E 3生成图像的方法。未来,通过不断的实践,你对DALL·E 3的掌握程度也会逐步提高,从而能够创造出越来越符合预期的作品。

02
如何给DALL·E 3写提示词

本章介绍DALL·E 3提示词的构成元素,帮助初学者深入了解DALL·E 3提示词中的各种可控元素,包括基础必填元素、基础可选元素和高级可选元素。

DALL·E 3生成图像的提示词包括基础元素和高级元素。用户提供详细的图像描述和所需元素后，DALL·E 3会处理这些信息并创建符合文本意图的图像。

截至2024年4月OpenAI对DALL·E 3更新的信息，在向DALL·E 3输入的提示词中，描述性文本提示（prompt）、图像尺寸（size）、生成图像的数量（n）和参考先前图像的标识（referenced_image_ids）是提示词的基础构成元素，其中只有描述性文本提示是必填项，其余均为选填项。

DALL·E 3为了提高图像质量、减少偏差、增强创意表达和改善使用体验，除了上述提示词基础元素以外，DALL·E 3内部还有许多由模型自动管理、不需要用户直接干预的其他技术和优化参数。了解种子值、奇异、风格、重复、气氛等提示词高级可选元素，有助于用户使用DALL·E 3生成更为精确且符合想象的图像。

2.1 基础必填元素

描述性文本提示（prompt）是用于指导DALL·E 3生成图像的详细、具体的文本说明，是提示词中的必填元素。描述性文本提示依赖于连贯的自然语言描述，通常是自由形式的，不受特定格式或规则的限制，可以包括场景描述、情绪、颜色、光影效果等丰富的细节，允许创造力和想象力的广泛表达。描述性文本提示越清晰、详细，DALL·E 3越能准确理解并实现用户想要的图像内容。

▶ **提示词**：一个身穿闪亮银色盔甲的骑士，在一片茂密的绿色森林中与一只巨大的火龙战斗。骑士手持长矛，盔甲上刻有复杂的纹饰。龙呈现出深红色的鳞片，正在喷射火焰。周围的树木高大而古老，阳光透过树梢洒下，创造出戏剧性的光影效果。

提示

以上是一个典型的用丰富的自然语言写出来的描述性提示词。也就是说，不需要在意结构，想到哪写到哪，只要描述得足够详细，DALL·E 3生成的图像就足够符合语意。

DALL·E 3的提示词除了可以使用灵活的自然语言进行描述以外，还可以按照一定的结构进行构建，一般由媒介、主题和场景三个部分共同构成。

（1）媒介——通常指艺术创作中使用的技术或材料。在DALL·E 3的提示词中，可以指定图像应模仿的艺术风格或技术手段作为图像的媒介，比如油画、水彩画、铅笔画、数字艺术、摄影、雕塑等视觉艺术形式，或是特定的艺术时期或风格。

（2）主题——图像中的主要内容或焦点。主题可以是具体的物体、人物、动物或任何特定的概念，例如自然景观、建筑物、日常物品、人物、动物、神话生物，或某种情感、概念等抽象主题。

（3）场景——图像的背景和环境，它为主题提供了上下文。场景可以是物理环境，如森林、城市、室内空间；时间背景，如历史时期、未来、特定的季节或时间（日出、夜晚等）；情境或情感背景，如梦境、超现实场景、平静或紧张的氛围。

在创建DALL·E 3的提示词时，按照一定的结构组织而成的自然语言样式，可以让DALL·E 3准确地理解和执行，生成符合期望的结果。

例如，输入一个结构完整的提示词"中世纪城堡的水彩画，背景是春季的乡村景观"，DALL·E 3就可以生成一幅描绘春季乡村中世纪城堡的水彩画风格的图像。如果不注明是由DALL·E 3生成的，恐怕专业人士也会认为这幅画出自人类水彩画家之手。

◀ **提示词**：中世纪城堡的**水彩画**，背景是春季的乡村景观。

> **提示**
>
> 这是一段按照一定结构组织而成的提示词，其中"中世纪城堡"是主题，"水彩画"是媒介，"背景是春季的乡村景观"是场景。

无论是用丰富的自然语言进行描述的提示词，还是按照一定结构组织而成的提示词，都可以引导 DALL·E 3 生成高质量的图像。在实际使用中，也可以结合两者的优点，创造出既丰富又具有一定结构的提示词，以实现最佳的图像生成效果。

2.2 基础可选元素

在使用 DALL·E 3 生成图像时，除了之前的媒介、主题、场景等描述性文本提示以外，还可以加入图像尺寸（size）、生成图像的数量（n）、参考先前图像的标识（referenced_image_ids）等基础可选元素，以确保生成的图像符合需求。

2.2.1 图像尺寸

在 DALL·E 3 中，图像尺寸（size）是一个重要的可选元素，它对于图像的最终细节效果和用途至关重要。

为什么图像尺寸是可选的？因为图像尺寸有默认值，如果不指定尺寸，DALL·E 3 通常会使用一个预设的默认值，如 1024×1024 像素，即正方形图像。这意味着即使没有明确指定尺寸，DALL·E 3 也能生成图像。在对图像尺寸没有特定需求时，DALL·E 3 提供的默认值可以简化生成图像的过程，让操作更简单。

在实际应用中，有特定用途或对图像的细节和质量有更高的要求时，可以选择 1792×1024 像素、1024×1792 像素等尺寸。

> **提示**
>
> DALL·E 3 在默认情况下输出 1024×1024 像素（正方形）的图像，如果在实际应用中需要让 DALL·E 3 生成 1792×1024 像素（宽屏）或 1024×1792 像素（竖屏）的图像，则需要在 DALL·E 3 的 UI 中设置图像尺寸，或直接在提示词中写明"宽屏"或者"竖屏"。

下面举两个用 DALL·E 3 生成图像时考虑图像尺寸的具体例子。

1. 网页设计用途

- **需求**：假设正在设计一个网页,需要一张作为网页顶部横幅的图像。
- **尺寸**：1792×1024 像素(宽屏)。
- **原因**：网页设计通常需要较宽的图像来适应屏幕宽度。选择宽屏尺寸可以确保图像在网页顶部横幅中看起来更加合适,且细节丰富。因此需要在提示词中写明"宽屏"来指定图像尺寸。

◀ **提示词**:未来城市的天际线,夜晚,霓虹灯光,赛博朋克风格。**宽屏**。

2. 社交媒体帖子

- **需求**:创建一张用于社交平台的吸引人的图像。
- **尺寸**:1024×1024 像素(正方形)。
- **原因**:社交平台倾向于正方形的图像,选择 1024×1024 像素的正方形尺寸可以确保图像在社交平台上的展示效果最佳,并且在手机屏幕上看起来也更为清晰。因为 DALL·E 3 在默认情况下会直接输出 1024×1024 像素(正方形)的图像,所以这里不需要把尺寸要求写在提示词中。

▲ **提示词**:一只穿着时尚服装的猫先生,在彩色的太空星云中,风格梦幻而色彩丰富。

在这两个例子中,图像尺寸的选择直接影响到图像在特定应用场景中的适用性和视觉效果。根据需求调整图像尺寸,可以确保图像在不同应用场景中发挥最佳作用。总之,尽管图像尺寸是可选元素,但它在生成特定用途和高质量图像时非常重要。根据具体需求选择合适的尺寸可以显著提高图像的适用性和效果。

2.2.2 生成图像的数量

在 DALL·E 3 中,生成图像的数量(n)是一个可选元素。用户可以选择生成多张基于同一提示词或不同提示词的图像,也可以不指定数量。在默认情况下,DALL·E 3 会生成 2 张图像。

DALL·E 3 提供生成多张图像的选项,这增加了它的灵活性,即可以从不同的角度或风格探索同一主题,生成多张图像,也可以生成不同风格、不同主题的多幅图像,这样用户就可以有更多选择来找到最符合需求的图像。特别是在构思创意的过程中,或当主题具有多种可能的视觉表达时,生成多张图像可以帮助用户探索和对比不同的视觉表现。

▶ **提示词:** 分别对着色书、双重曝光、图解式绘图进行图像举例,**每种主题生成2幅**不同的图像,不用问我的建议,直接连续生成图像。

▼ **提示词**：花园里，种植着各种色彩缤纷的花朵，蝴蝶在花丛中飞舞，一条小石路通向一张古朴的木制长椅，**依次生成4张图像。**

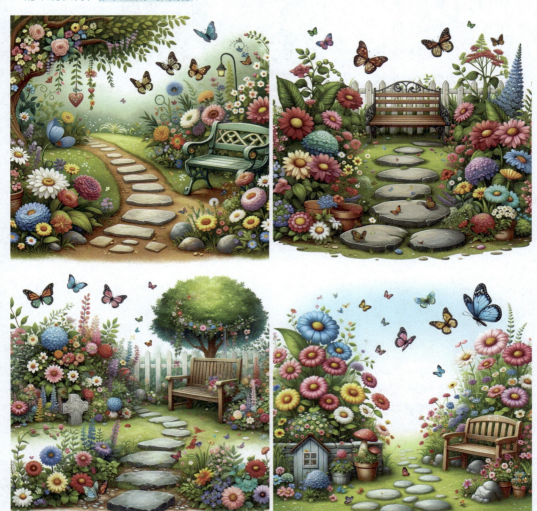

2.2.3 参考先前图像的标识

在DALL·E 3中，参考先前图像的标识（referenced_image_ids，又称gen_id）是一个可选元素。如果用户想让DALL·E 3基于之前生成的图像生成新的图像，DALL·E 3可以提供之前生成图像的gen_id。这样可以让DALL·E 3参考先前的图像进行创作，或者在一定程度上重现与先前图像类似的风格或元素。

例如，2.2.1 小节最后生成的第 4 张图的 gen_id 是 mLlkx706PtSvYC0E，可以让 DALL·E 3 使用这个 gen_id 作为参考来生成与此图像相关的其他新的图像。

▶ **提示词：** 参考 gen_id 为 mLlkx706PtSvYC0E 的图像，生成一张新的图像，展示爸爸妈妈坐在长椅上，儿子在玩玩具汽车。

提示

默认情况下，DALL·E 3 在生成图像时不会直接以文本形式给出图像的 gen_id。要想获取 DALL·E 3 生成图像的 gen_id，需要在提示词中输入关键词"gen_id"。

2.3 高级可选元素

在使用DALL·E 3生成图像时,提示词中除了基础必填元素(媒介、主题、场景),以及图像尺寸(size)、生成图像的数量(n)、参考先前图像的标识(referenced_image_ids)等基础可选元素之外,种子值、奇异、风格、重复和气氛等高级可选元素在必要时将成为控制图像生成效果和提升图像质量的关键要素。

2.3.1 种子值

在DALL·E 3中,"种子值"(seed)是一个高级可选元素。在生成图像后,DALL·E 3会给每张图像提供一个种子值,这是一串唯一的数字,用于标识生成的每张图像,这串数字决定了随机元素的选择,从而影响最终图像的外观。即使是在相同的描述性文本提示下,不同的种子值也可能会产生在风格或内容上有所差异的图像。

同时,这个种子值对于重新创建或查找图像也是有用的,因为相同的种子值可以用来产生相似的图像结果。

> **提示**
>
> 默认情况下,DALL·E 3在生成图像时不会直接以文本形式给出图像的种子值。要想获取DALL·E 3生成图像的种子值,需要在提示词中直接输入中文的"种子值"或英文的"seed"。

2.3.2 奇异

"奇异"（weird）元素是 DALL·E 3 的一个高级可选元素，它可以影响生成图像的奇异程度，但不是唯一影响因素。DALL·E 3 还会根据文本描述和自行想象来生成图像。

奇异元素的数值可以从 0 到 3000 变化，但奇异程度并不是随着数值线性变化的。一般来说，数值在 0 到 1000 之间，生成的图像比较正常；数值在 1000 到 2000 之间，生成的图像有一些奇异的变化；数值在 2000 到 3000 之间，生成的图像可能会非常奇异。

例如输入提示词"weird 0，竖屏，克利姆特风格，少女，星空，大海"，就会生成对应的以少女、星空、大海为主要内容，竖屏克利姆特风格的正常图像，当 weird 的数值达到 3000 时，除了人物以外的其他内容就变得非常奇异了。下方 DALL·E 3 生成的 3 张图像，从左至右 weird 参数分别为 0、1000、3000。

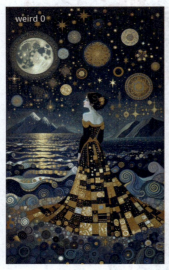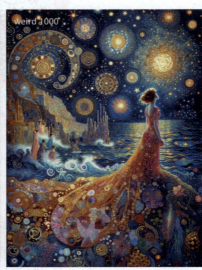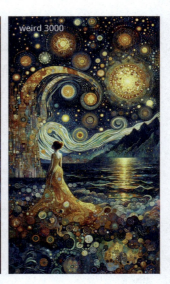

> **提示**
>
> DALL·E 3 生成的图像，并不一定是奇异值越高图像就越奇异，还要考虑提示词中其他内容的影响。读者可以尝试不同的提示词和奇异值，看看会生成什么样的图像。

2.3.3 风格

要让DALL·E 3生成具有特定风格（style）的图像，通常需要在文本提示中描述想要的风格。就像提供对图像内容的描述一样，风格也可以通过自然语言的描述性文本来指定，而不是设定一个名为"style"的参数。

▶ **提示词：** 以**巴洛克风格**创造一个宁静的公园形象，具有复杂的图案和戏剧性的灯光效果。

针对同一主题，DALL·E 3可以根据提示词生成多种风格的图像。

▲ **提示词：** 一只狗，**文艺复兴油画风格**。

▲ **提示词：** 一只狗，**水彩画风格**。

▲ 提示词：一只狗，**印象派油画风格**。

▲ 提示词：一只狗，**铅笔素描风格**。

▲ 提示词：一只狗，**抽象艺术风格**。

▲ 提示词：一只狗，**装饰艺术风格**。

2.3.4 重复

在 DALL·E 3 的提示词中，"重复"（repeat）通常指在单个图像或一系列图像中重复出现多个相似元素或主题。如果希望 DALL·E 3 在生成的图像中展现出重复性，需要在输入提示词时明确指出来。

比如，要在设计里反复展示某个几何图案，或要获得一系列围绕同一主题但细节有所不同的图像，需要在提示词中输入"重复"这个关键词并清楚地标明重复的元素和形式。

▲ **提示词：** 创建一幅带有**重复**几何图案的挂毯图像。

2.3.5 气氛

"气氛"（atmosphere）同样是DALL·E 3提示词中的高级可选元素。在创建图像的过程中，可以用某种"气氛"来描述一个场景所传达的情绪或感觉。

例如，一个以万圣节为主题的恐怖气氛的图像，或者一个展示自然风景的宁静气氛的图像。如果想要创建一个表达特定气氛的图像，可以在提示词中提供更多的场景细节。

你也可以使用多个提示来指导创建包含各种场景、情绪、主题或风格的图像。当生成一个图像时，提供详细的细节提示可以帮助DALL·E 3生成与愿景更贴近的视觉效果。还可以将不同的元素组合成一个提示，或者直接生成一组图像，其中每个图像都有一个独特的提示，来探索不同的概念。

◀ **提示词：** 日落时的**宁静**海滩。

◀ **提示词：** 中午时的**繁华**城市街道。

◀ **提示词：** 月光下的**神秘**森林。

◀ **提示词：** 冬天的**温暖舒适**的小木屋内部。

03
DALL·E 3的高级使用技巧

本章介绍如何利用 DALL·E 3 创建具有不同色调、酷炫效果,以及具有一致性主体和连续性风格的图像。本章将帮助希望提升自己创作技巧的进阶读者更深入地理解和掌握 DALL·E 3 的高级使用技巧。

DALL·E 3作为一款先进的图像生成工具，提供了众多高级功能，能够创造出独特且引人注目的视觉作品。

DALL·E 3支持不同的色调选择，如暖色调、冷色调、中性色调和高饱和色调，这些色彩的运用应基于色彩心理学，从而影响观众的情绪和感受。

DALL·E 3还提供各种酷炫的视觉效果，包括霓虹灯和发光效果、玻璃和透明效果、水和液体效果、粒子效果、金属和表面反射效果、3D效果、纹理叠加以及视错觉。这些效果能够增强图像的吸引力和视觉冲击力。

此外，DALL·E 3可以在保持图像主体一致的基础上，调整主体的角度、姿态和表情，这有助于展现不同的视角和情感表达。DALL·E 3还可以在保持风格连续的基础上，调整图像的主题、大小和元素，从而增加作品的多样性和复杂性。

掌握这些高级技巧，可以充分发挥DALL·E 3的创作潜力，创造出既美观又具有创意的作品。

3.1 图像的色调

DALL·E 3支持生成不同色调的图像，这里的"色调"指的是图像中主要使用的颜色范围和氛围。在使用DALL·E 3时，可以指定或暗示特定的色调，以创造出具有特定视觉风格的图像。

▲ **提示词**：日落时的海滩景观，使用**暖色调**的红色、橙色和黄色，在柔和的光线下描绘出宁静而温暖的氛围。

▲ **提示词**：白雪皑皑的山脉，使用蓝白相间的**冷色调**，描绘出寒冷而宁静的冬日景观。

▲ **提示词**：色彩斑斓的热带雨林，使用以浓郁的绿色、红色和黄色为主的**鲜艳色调**，展现出生机勃勃的野生动植物环境。

▲ **提示词**：宁静的湖面被晨雾覆盖，使用**柔和色调**的蓝色和灰色营造出平静而梦幻的氛围。

3.1.1 色彩心理学

色彩心理学是一门研究颜色对人类情感、行为和认知的影响的学科，研究不同颜色如何触发人类不同的情感反应，以及人们如何对颜色产生认知和联想。了解色彩心理学有助于在各个领域中应用颜色以达到特定的视觉效果。

色彩心理学对广告、品牌设计、产品包装、室内设计等领域非常重要。设计师和市场营销人员经常使用色彩来引导消费者的情感和行为。当然，不同的人可能对颜色有不同的偏好和反应，这些差异往往与个体的文化背景、性别、年龄和个性特征等因素有关。下面分别介绍红色、蓝色、黄色、绿色、白色、黑色给人的心理学效果。

1. 红色

红色在色彩心理学中是一种非常强烈且具有多种层次的颜色，其影响范围涉及情绪、行为和生理反应。以下是从色彩心理学角度对红色的详细分析。

- 情感与情绪影响
 - **激情与爱情**：红色常被视为象征爱情和浪漫的颜色，与心跳加速、激情和欲望有关。情人节和相关庆祝活动中，红色是主要的色调之一。
 - **能量与活力**：红色与活力和动力相关联，能够激发人们的行动力和积极性。它常被用于需要引起注意和行动的场合，例如紧急按钮或警告标志。

- 行为与反应
 - **吸引注意力**：红色是最能吸引人注意的几种颜色之一，这也是它常被用于广告和营销中的原因。
 - **刺激性**：研究表明，红色可提升人的心率和血压，产生一种生理上的刺激效果。

- 文化与象征
 - **吉祥与喜庆**：在许多文化中，尤其是亚洲文化，红色被认为是吉祥、喜庆和幸运的颜色。例如，在我国，红色常与新年和婚礼等庆典活动相关联。
 - **权力与地位**：红色在历史上常与权力和地位相关联，象征着力量和权威。

◆ 负面含义

- **危险与警告**：红色也常用来表示危险、警告和禁止，因为它能迅速引起人的注意。
- **愤怒与攻击性**：红色有时也与愤怒和攻击性联系在一起，因为它可能会激发人们产生敌对或受到挑衅的感受。

◆ 应用

- **品牌营销**：红色在品牌营销中被广泛使用，尤其是在需要吸引消费者注意或传达紧急信息的情境中。
- **时尚与设计**：在时尚设计领域，红色常用于表达大胆、自信的风格。
- **室内设计**：在室内设计中，红色的使用需要谨慎，因为过多的红色可能会产生压迫感或不安。

下面展示一组由 DALL·E 3 生成的以红色为主题的案例图像。

2. 蓝色

蓝色在色彩心理学中通常与平静、稳定和专业性相关联。它是最受欢迎的几种颜色之一,具有广泛的应用和深远的情感影响。以下是从色彩心理学角度对蓝色的详细分析。

- 情感与情绪影响
 - **平静与安心**:蓝色常被视为一种表示放松和平静的颜色,有助于减轻焦虑和促进精神上的安宁。
 - **信任与可靠性**:蓝色常被企业和金融机构使用,以传达可靠性和值得信赖。

- 行为与反应
 - **集中与生产**:某些蓝色的色调可以帮助人们集中注意力,从而提高生产力,尤其是在办公和学习环境中。
 - **沟通与表达**:蓝色象征着顺畅的沟通与表达,常用于社交媒体和技术品牌的 logo 中。

- 文化与象征
 - **智慧与专业**:在许多文化中,蓝色常与智慧、专业和高科技联系在一起。
 - **忠诚与信仰**:在某些文化中,蓝色与忠诚、真诚和信仰相关联。

- 负面含义
 - **冷漠与孤独**:虽然蓝色通常有积极的含义,但过度使用或在特定的暗色调中可能会引起冷漠与孤独的感受。

- 应用
 - **品牌营销**:蓝色在品牌营销中被广泛使用,特别是正在寻求建立信任和可靠性的品牌。
 - **室内设计**:蓝色在室内设计中常用于创造放松和宁静氛围的空间,尤其是卧室和浴室。

下面展示一组由 DALL·E 3 生成的以蓝色为主题的案例图像。

3. 黄色

黄色在色彩心理学中是一种明亮且引人注目的颜色，通常与活力、乐观和创造力相关联。它的影响范围涉及情感、行为和生理反应。以下是从色彩心理学角度对黄色的详细分析。

◆ **情感与情绪影响**

○ **快乐与活力：** 黄色常被视为快乐和活力的象征，能够改善心情和提升能量水平。

○ **乐观与希望：** 作为明亮且温暖的颜色，黄色常与阳光、乐观和希望相关联。

◆ **行为与反应**

○ **注意力吸引：** 黄色是最能吸引人注意的几种颜色之一，常用于广告和标志。

○ **创造力激发：** 黄色有助于激发创造性思维和创新想法的产生。

◆ 文化与象征

- **智慧与学习**：在某些文化中，黄色与知识、智慧和学习相关联。

- **幸运与财富**：在某些文化中，黄色代表幸运和财富。

◆ 负面含义

- **焦虑与烦躁**：过量或过亮的黄色可能会导致焦虑和烦躁。

◆ 应用

- **品牌营销**：在品牌营销中，黄色常用于表达乐观和活力。

- **室内设计**：在室内设计中，黄色常用于创造明亮和愉快的空间，但需适度使用以避免刺激。

下面展示一组由DALL·E 3生成的以黄色为主题的案例图像。

4. 绿色

绿色在色彩心理学中是一种重要的颜色，通常与自然、平衡和可再生相关联。它对人们的情绪和行为有着深远的影响。以下是从色彩心理学角度对绿色的详细分析。

- **情感与情绪影响**
 - **自然与和谐**：绿色是自然界中最常见的几种颜色之一，常被用来象征和谐、平衡和新生。
 - **放松与治愈**：绿色能够帮助减轻焦虑，提供一种放松和舒适的感觉，有时也与治疗和健康联系在一起。

- **行为与反应**
 - **稳定与安全**：绿色通常被视为一种稳定和安全的颜色，有助于人们感到安心和放松。
 - **成长与创新**：绿色象征着成长和创新，鼓励人们探索新的想法和可能性。

- **文化与象征**
 - **财富与繁荣**：在某些文化中，尤其是西方文化，绿色与财富（如货币）和繁荣相关联。
 - **生态与环保**：绿色常用于代表环境保护和生态平衡。

- **负面含义**
 - **嫉妒与疾病**：尽管绿色通常有积极的含义，但在某些情况下，它也可以与嫉妒（如"嫉妒的绿眼怪"）或疾病（如绿色的皮肤常表示病态或中毒）联系在一起。

- **应用**
 - **品牌营销**：绿色在品牌营销中常用于传达自然、健康和生态友好的概念。
 - **室内设计**：在室内设计中，绿色用于创造舒适和宁静的空间，特别是在想要带来自然感觉的地方。

下面展示一组由 DALL·E 3 生成的以绿色为主题的案例图像。

5. 白色

白色在色彩心理学中常被视为纯净、清新和简洁的象征。它有着多重含义和广泛的应用，根据不同的文化和情境，这些含义可能会有所不同。以下是从色彩心理学角度对白色的详细分析。

- **情感与情绪影响**
 - **纯洁与清新**：白色象征纯洁和清新，常与新的开始和干净的环境联系在一起。
 - **简洁与明朗**：白色代表简洁和明朗，能够给人带来明亮和开阔的感觉，有助于提升空间感。

- **行为与反应**
 - **宁静与平和**：白色能够带来宁静与平和的感觉，常用于创造具有放松与平静感的空间。
 - **中立与客观**：作为一种中性色彩，白色常被用于表达中立和客观的情境中。

◆ 文化与象征

○ **新开始与无限可能**：在许多文化中，白色象征着新的开始和无限的可能性。

○ **悲伤与哀悼**：在某些文化中，白色也与悲伤和哀悼相关，尤其是在东亚文化中。

◆ 负面含义

○ **冷漠与空虚**：虽然白色有很多积极的含义，但过量使用可能会造成冷漠、空洞或缺乏个性的感觉。

◆ 应用

○ **设计与艺术**：在设计和艺术领域，白色常用于强调其他颜色或作为背景使用，提供视觉上的留白。

○ **时尚与生活**：在时尚和生活中，白色代表优雅和简约，常用于服装和家居装饰。

下面展示一组由 DALL·E 3 生成的以白色为主题的案例图像。

6. 黑色

黑色在色彩心理学中是一个复杂且多面的颜色，它既有积极的含义也有消极的含义，在不同的文化和情境中，这些含义可能会有所不同。以下是从色彩心理学角度对黑色的详细分析。

- 情感与情绪影响

 - 力量与权威：黑色常被视为力量和权威的象征，与专业性和决断力相关联。
 - 优雅与神秘：黑色也常与优雅、精致和神秘感相关联，特别是在时尚和设计领域。

- 行为与反应

 - 严肃与正式：黑色是最正式的颜色，常用于正式场合和商务环境。
 - 隐私与保护：黑色有时被用来传达隐私和保护的感觉，它可以创造一种隐秘的感觉。

- 文化与象征

 - 悲伤与哀悼：在许多文化中，黑色与悲伤、哀悼相关联。
 - 反叛与独立：黑色有时也与反叛、独立和非传统的思想联系在一起。

- 负面含义

 - 恐惧与邪恶：黑色有时与恐惧、邪恶和不祥的事物联系在一起，特别是在超自然和恐怖的情境中。

- 应用

 - 品牌营销：在品牌营销中，黑色常用于创造优雅和高端的形象。
 - 室内设计：在室内设计中，黑色用于增加深度和强调，但需要谨慎使用，以免过于压抑。

下面展示一组由DALL·E 3生成的以黑色为主题的案例图像。

3.1.2 暖色调

暖色调通常包括红色、黄色和橙色等颜色，它们在视觉上给人以温暖、舒适的感觉。

1. 日落场景

从右图中可以感受到暖色调创造出的温暖和舒适的氛围。日落场景中的红色和橙色调，以及暖色光线在景观上的反射，共同营造出一种平静和宁静的氛围。这就是暖色调在视觉艺术中的典型应用。

▶ **提示词**：以**暖色调**为主的美丽日落场景。天空充满红色和橙色的阴影，反射着夕阳的温暖色调。山河沐浴在夕阳温暖而明亮的光线中，营造出宁静祥和的氛围。

2. 食物

右图中的烤肉具有丰富的棕色调，辅以红色和橙色，使其看起来多汁和美味。暖色调的使用为食物创造出一种吸引人并能激发食欲的视觉效果，这正是暖色调在食物广告中的典型应用。

▶ **提示词**：一盘诱人的烤肉，以**暖色调**呈现。肉烤得很熟，呈现出浓郁的暖棕色，带有淡淡的红色和橙色，使其看起来多汁而开胃。温暖的灯光增强了肉的新鲜度和多汁性，营造出令人垂涎欲滴的视觉效果，刺激食欲。

3.1.3 冷色调

冷色调通常指的是蓝色、绿色和紫色等颜色。这些颜色给人以冷静、宁静甚至神秘的感觉。在图像和设计中，冷色调常被用于创造一种平静、专业或高雅的氛围。

1. 自然风光摄影

右图中宁静的山脉和郁郁葱葱的森林，通过冷色调传达了平静清新的自然之美，展示了冷色调在自然摄影领域内如何有效地传达特定的情感和氛围，这是冷色调在自然摄影中的典型应用。

▶ **提示词**：以**冷色调**为主的自然风景，由雄伟的山脉和茂密的森林构成，各种深浅不一的蓝色和绿色营造出宁静、清新的氛围。

2. 商业和科技广告

右图中的冷色调传达出一种专业、创新和简洁的感觉，强调了产品的现代化和前沿吸引力。在这种情况下，冷色调的使用营造了高端和高科技的氛围，这是冷色调在商业科技类广告中的有效应用。

▶ **提示词**：专业和高科技的商业广告，使用**冷色调**。该广告以蓝色和灰色为背景，展示时尚和现代的科技产品，如平板电脑和小工具。

3. 现代艺术和抽象画

冷色调在艺术作品中常用于表达冷静、沉思或抽象的概念。为了更好地说明冷色调在现代艺术和抽象画中的作用，使用DALL·E 3分别创建三幅图像来展示以冷色调为主的画作，从中可以看出冷色调传达了一种宁静和优雅的氛围。这些图像也展示了冷色调如何在不同的现代艺术风格中被有效地使用，以表达特定的情感和概念。

▲ **提示词**：使用**冷色调**的抽象表现主义绘画。这件艺术品的特点是大胆而直观的笔触，以蓝色、绿色和紫色为主色调。

▲ **提示词**：具有**冷色调**的极简主义艺术作品。作品采用简单的线条和形状，结合蓝色和灰色的色调，营造出宽敞而宁静的视觉效果。

▲ **提示词**：以**冷色调**为主的现代艺术画。该艺术品采用抽象设计，通过各种深浅不一的蓝色和绿色营造出一种平静而精致的氛围。

3.1.4 中性色调

中性色调通常指的是黑色、白色、灰色,有时还包括褐色和米色等。这些颜色既不是暖色调也不是冷色调,而是在视觉上提供一种平衡和中和的感觉。

1. 室内设计

在室内设计中,中性色调常用于创造一个和谐、平静且易于搭配的环境。例如,灰色和白色的墙壁可以与任何颜色的家具和装饰搭配,轻松创造出一种优雅和现代的感觉。

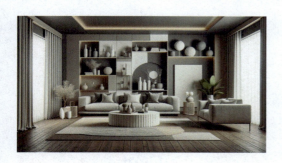

◀ **提示词:** 现代起居室,采用**中性色调**,融合灰色、白色和米色。设计应散发出宁静和精致的气息,体现出中性色彩的运用,营造出优雅而平衡的空间。这个客厅可能会包括一些元素,如长毛绒地毯、光滑的隔板、装饰花瓶,以及自然和人工照明的组合,以增强宁静和现代的氛围。布置应突出房间沉稳而时尚的特点。

2. 时尚设计

在时尚设计领域,中性色调的衣物,如黑色、白色或灰色的基本款式,易于与其他颜色搭配,提供时尚且多功能的穿着选择。

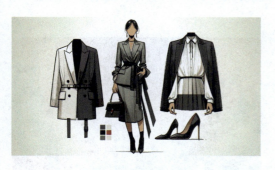

◀ **提示词:** 时装设计插图,采用黑、白、灰的**中性色调**配色方案。服装应具有现代感和多功能性,适合各种场合。它包括一套时尚的灰色套装,辅以白色衬衫和黑色配饰。插图还应展示如何通过配饰和细节来提升中性色调服装的档次,以突出中性色调服装的多功能性和时尚前卫性。

> **提示**
>
> 提示词中出现重复的内容,是为了让 DALL·E 3 更加清晰地知道要生成的目标对象是什么,以及图像中应该凸显什么的元素。详细精准的提示词可以让 DALL·E 3 生成的图像更接近需求;宽泛的提示词则可以让 DALL·E 3 充分发挥创造力。

3.1.5 高饱和色调

高饱和色调指的是纯净、鲜艳且强烈的颜色。这些色调在视觉上非常突出，可以吸引注意力并传达强烈的情感或能量。

1. 广告设计

在广告设计中，高饱和的色彩，如鲜红色或亮黄色，常被用来吸引消费者的注意力，并传达一种活力和兴奋感。

▶ **提示词：** 清新柑橘饮料的广告，采用**高饱和色调**的醒目色彩。背景是明亮的柠檬黄色，散发着清新和热情。中央是一瓶柑橘饮料，周围泼洒着气泡水、柠檬片和青柠，突出饮料的天然成分。饮料看起来清凉爽口，瓶子上还凝结着水珠。品牌名称"Citrus Blast"以俏皮的粗体字体呈现在瓶子上方，"Feel the Freshness"以充满活力的斜体字体出现在下方。广告旨在以鲜艳的黄色为主色调吸引消费者，传达一种活力和清新的感觉。

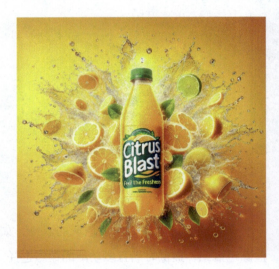

2. 艺术作品

在艺术作品中，艺术家可能会使用高饱和的色彩来表达强烈的情感或创造具有冲击性的视觉效果。例如，使用鲜艳的蓝色和红色来表达激情和活力。

▶ **提示词：** 富有表现力的现代艺术作品，采用**高饱和色调**。这件艺术品应生动地展示出强烈的蓝色和红色，使用鲜艳的色调来表达激情和活力，给人一种强大而感人的视觉体验。

3.2 图像的酷炫效果

DALL·E 3能够产生各种视觉效果，这些效果很酷炫，能够在视觉上引人注目，这归功于DALL·E 3不仅可以理解各种艺术概念，还可以将艺术概念应用到创作中。

在使用DALL·E 3生成各种酷炫的视觉效果时，只需在提示词中加入这些酷炫效果的关键词即可。

3.2.1 霓虹灯和发光效果

霓虹灯和发光效果是指模仿霓虹灯的外观，通常包括鲜艳的光线和光晕。此效果可以用于城市夜景、赛博朋克风格的作品，以及任何需要强烈、鲜艳光线的场景，营造出一个充满活力和光亮的氛围。

在提示词中输入关键词"霓虹灯和发光效果"就可以让DALL·E 3创造出色彩鲜艳、光芒四射的霓虹灯，也可以创造出其他任何形式的发光对象。

3.2.2 玻璃和透明效果

玻璃和透明效果指的是通过模拟玻璃等透明材料及其反射、透视和折射等效果，展现出清晰、透明的美感。

在提示词中输入关键词"玻璃和透明效果"就可以让 DALL·E 3 模拟玻璃、水晶等透明物质的视觉特性，如透明度、折射和反射等。

3.2.3 水和液体效果

水和液体效果指的是模仿水或其他液体的流动、波动和反射，可以用于展示海洋、河流、瀑布或其他任何涉及水和液体的场景，表现出水等液体的流动美。

在提示词中输入关键词"水和液体效果"就可以让 DALL·E 3 创造出水面、水滴、液体流动等逼真的视觉效果。

3.2.4 粒子效果

粒子效果指的是通过展示小颗粒的集合来创造烟雾、尘埃、火花或光斑等效果，营造出梦幻和虚幻的氛围。

在提示词中输入关键词"粒子效果"就可以让 DALL·E 3 生成像是由无数小颗粒组成的图像，例如烟雾、尘埃、光粒等。

3.2.5 金属和表面反射效果

金属和表面反射效果指的是模拟金属表面的光滑感、光泽感和反射效果，营造出未来主义或奢华的视觉感受。

在提示词中输入关键词"金属和表面反射效果"就可以让 DALL·E 3 生成包含金属、镜面等具有反光性表面的图像，展现出光泽感和反射效果。

3.2.6 3D效果

3D效果指的是通过抽象的三维构造或具体的三维物体、场景，创造出具有深度和立体感的图像。

在提示词中输入关键词"3D效果"就可以让DALL·E 3创造出具有深度和立体感的三维图像，包括立体结构和透视效果。

3.2.7 纹理叠加

纹理叠加指的是将不同的纹理和图案组合在一起，创造出复杂和多层次的视觉效果。纹理叠加具有极强的艺术创造力。

在提示词中输入关键词"纹理叠加"就可以让DALL·E 3通过叠加不同的纹理和图案，创造出视觉上引人入胜且层次分明的图像，展示出独特的视觉效果。

3.2.8 视错觉

视错觉指的是通过创造出实际不可能存在的形状或难以解释的视觉图像来欺骗观者的眼睛和大脑,以挑战观者的感知。

在提示词中加入关键词"视错觉"就可以让 DALL·E 3 创造出实际不可能存在的、容易令人产生视觉混淆和扭曲的几何形状,让人产生视错觉。

3.3 图像的主体一致性

DALL·E 3 在生成一系列连续图像时,可以在一定程度上保持主体的一致性,尤其是在有上下文和明确描述的情况下。然而,由于生成的每个图像都是基于独立的文本提示进行创建的,因此在不同图像之间保持一致性是一个挑战。要实现连续图像中主体形象的一致性,需要在每个文本提示中详细描述主体的外观和特征。

除此以外,种子值(seed number)和参考先前图像的标识(referenced_image_ids,又称 gen_id)也是保持 DALL·E 3 图像生成主体的一致性的重要元素。

总之,DALL·E 3 可以通过理解和维持文本提示中的关键概念、视觉元素,以及种子值和参考先前图像的标识,来保持生成图像的主体一致性。

3.3.1 一致性主体的不同角度

DALL·E 3 能够在保持图像主体一致的情况下，调整图像主体的角度。例如，如果有一张图像显示一只正面角度的猫，DALL·E 3 可以生成同一只猫其他角度的图像。这种调整可以用于各种主题，包括人物、动物、物体、景观等。

下面介绍如何让 DALL·E 3 在保持图像主体一致的情况下调整主体的角度。

1. 方法一

按照 [基本提示] + [附加详细信息 / 变化信息] 的结构撰写提示词，直接在生成图像的过程中完成对主体角度的调整。

▼ **提示词**：**一只美丽的黑白猫**的一系列摄影图像，每张图像都展示同一只美丽的黑白猫，但要从**正面、侧面、后面、俯视**等不同角度拍摄照片。每一个拍摄角度生成一张图像，一步一步地生成4张独立的图像。

> **提示**
>
> 如何保持主体的一致性，对所有的 AI 绘图工具来说都是一种挑战。因此，在使用 DALL·E 3 生成主体一致的图像时，因主体的难易程度不同，保持主体一致的效果也不同。重复出现对主体的描述，有助于保持主体的一致性。如果生成图像的效果不理想，可以进一步迭代提示词，或者尝试其他方法。

2. 方法二

可以对"方法一"的提示词结构进行细化，让 DALL·E 3 生成组图，并对组图中不同位置的图像内容进行详细要求，具体方法如下。

按照 [基本提示] + [左上 / 右上 / 左下 / 右下：附加详细信息 / 变化信息] 的结构撰写提示词。

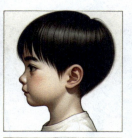
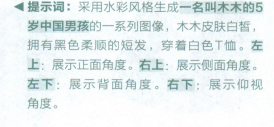

◀ **提示词：** 采用水彩风格生成**一名叫木木的5岁中国男孩**的一系列图像，木木皮肤白皙，拥有黑色柔顺的短发，穿着白色T恤。**左上**：展示正面角度。**右上**：展示侧面角度。**左下**：展示背面角度。**右下**：展示仰视角度。

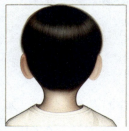
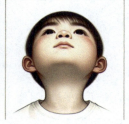

3. 方法三

如果想让 DALL·E 3 对已经生成的图片进行调整，可以在"方法一"的基础上进行追问，具体方法如下。

第一步，按照 [基本提示] + [附加详细信息 / 变化信息] 的结构撰写提示词，创建一个基础图像。

第二步，按照 [基本提示] + [附加详细信息 / 变化信息]+[更改信息] 的结构撰写提示词，调整主体的角度，生成新的图像。

第一步

▼ **提示词：** 一位名叫丽丽的 30 岁中国南方女子的插图肖像，她留着飘逸的长卷发，穿着一件蓝色的T恤。竖屏。

第二步（案例 1）

▼ **提示词：** 一位名叫丽丽的 30 岁中国南方女子的插图肖像，她留着飘逸的长卷发，穿着一件蓝色的T恤，**背面回眸角度**。竖屏。

第二步（案例 2）

▼ **提示词：** 一位名叫丽丽的 30 岁中国南方女子的插图肖像，她留着飘逸的长卷发，穿着一件蓝色的T恤，**仰视角度**。竖屏。

3.3.2 一致性主体的不同姿态

DALL·E 3 能够在保持图像主体一致的情况下，调整图像主体的姿态。例如，如果有一幅以特定风格绘制的人物画像，DALL·E 3 可以生成该人物在不同姿态下的图像，同时保持图像风格和人物特征不变。

下面介绍如何让 DALL·E 3 在保持图像主体一致的情况下调整主体的姿态。

1. 方法一

按照 [基本提示] + [附加详细信息 / 变化信息] 的结构撰写提示词，直接在生成图像的过程中完成对主体姿态的调整。

03　DALL·E 3的高级使用技巧　　051

▼**提示词**：采用水彩风格生成**一名年轻女性**的一系列图像，展示同一名年轻女性的**站立姿态**、**坐姿**、**跳舞姿态**、**跑步姿态**。每一个姿态生成一张图像，一步一步地生成4张独立的图像。

▼**提示词**：采用数字艺术风格生成**一名年轻男性**的一系列图像，展示同一名年轻男性的**阅读姿态**、**跳跃姿态**、**行走姿态**、**睡觉姿态**。每一个姿态生成一张图像，一步一步地生成4张独立的图像。

2. 方法二

可以对"方法一"的提示词结构进行细化，让DALL·E 3生成组图，并对组图中不同位置的图片内容进行详细要求，具体方法如下。

按照 [基本提示] + [附加详细信息／变化信息]+[左上、右上、左下、右下] 的结构撰写提示词。

◀**提示词**：一位30多岁、剪着精灵头的**中国女性**，插图。**左上**：坐在咖啡馆喝咖啡。**右上**：站在武术馆练习武术。**左下**：窝在沙发里阅读。**右下**：在公园骑自行车。

3. 方法三

如果想让DALL·E 3对已经生成的图片进行调整，可以在"方法一"的基础上进行追问，具体方法如下。

第一步，按照[基本提示]+[附加详细信息/变化信息]的结构撰写提示词，创建一个基础图像。

第二步，按照[基本提示]+[附加详细信息/变化信息]+[更改信息]的结构撰写提示词，调整主体的姿态，生成新的图像。

第一步

▼**提示词**：一位名叫丽丽的30岁中国南方女子的插图肖像，她留着飘逸的长卷发，穿着一件蓝色的T恤，**站在电梯里。**

第二步（案例1）

▼**提示词**：一位名叫丽丽的30岁中国南方女子的插图肖像，她留着飘逸的长卷发，穿着一件蓝色的T恤，**坐在图书馆里。**

第二步（案例2）

▼**提示词**：一位名叫丽丽的30岁中国南方女子的插图肖像，她留着飘逸的长卷发，穿着一件蓝色的T恤，**拿着书走在图书馆的走廊里。**

3.3.3 一致性主体的不同表情

DALL·E 3能够在保持图像主体一致的情况下，调整图像主体的表情。例如，如果有一幅以特定风格绘制的人物画像，DALL·E 3可以生成该人物不同表情的图像，同时保持图像风格和人物特征不变。

下面介绍如何让DALL·E 3在保持图像主体一致的情况下调整主体的表情。

1. 方法一

按照 [基本提示] + [附加详细信息 / 变化信息] 的结构撰写提示词,直接在生成图像的过程中完成对主体表情的调整。

▼ **提示词：** 采用水彩风格生成**一名叫木木的5岁中国男孩**的一系列图像,木木皮肤白皙,拥有黑色柔顺的短发,穿着白色T恤。分别展示**开心表情、大笑表情、伤心表情和生气表情**。每一个表情生成一张图像,一步一步地生成4张独立的图像。

 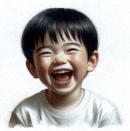 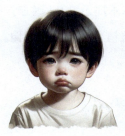 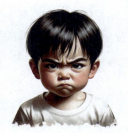

2. 方法二

可以对"方法一"的提示词结构进行细化,让 DALL·E 3 生成组图,并对组图中不同位置的图片内容进行详细要求,具体方法如下。

按照 [基本提示] + [左上 / 右上 / 左下 / 右下：附加详细信息 / 变化信息] 的结构撰写提示词。

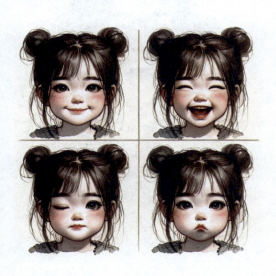

◀ **提示词：** 一名5岁中国女孩,水彩风格。**左上**：微笑。**右上**：大笑。**左下**：眨眼。**右下**：撅嘴。

3. 方法三

如果想让DALL·E 3对已经生成的图片进行调整,可以在"方法一"的基础上进行追问,具体方法如下。

第一步,按照[基本提示]+[附加详细信息/变化信息]的结构撰写提示词,创建一个基础图像。

第二步,按照[基本提示]+[附加详细信息/变化信息]+[更改信息]的结构撰写提示词,调整主体的表情,生成新的图像。

第一步

▼ **提示词:**一位名叫**丽丽**的30岁中国南方女子的插图肖像,她留着飘逸的长卷发,穿着一件蓝色的T恤,**笑得很开心**。竖屏。

第二步

▼ **提示词:**一位名叫**丽丽**的30岁中国南方女子的插图肖像,她留着飘逸的长卷发,穿着一件蓝色的T恤,**大笑**。竖屏。

3.4 图像的风格连续性

DALL·E 3能够识别和模仿特定的艺术风格,如抽象主义、现实主义、超现实主义等。DALL·E 3在生成一系列连续图像时,可以保持图像风格的连续性。

例如,如果给定提示词"采用印象派点彩油画风格,绘制一只猫在不同场景中的图像",DALL·E 3可以生成一组风格连续的图像,其中印象派点彩油画风格在每张图像中都保持一致。

3.4.1 连续性风格的不同主题

DALL·E 3可以在保持图像风格连续的情况下,调整图像的主题。例如,可以使用水彩风格来分别描绘不同的主题,如自然风光、城市景观、静物或人物画像。

第一步,按照[风格]+[主题]的结构撰写提示词,创建基础图像。

第二步,按照[风格]+[更改主题]的结构撰写提示词,调整图像的主题,生成新的图像。

第一步

▼ 提示词：水彩风格的**自然风光**。

第二步（案例1）

▼ 提示词：水彩风格的**城市景观**。

第二步（案例2）

▼ 提示词：水彩风格的**静物**。

第二步（案例3）

▼ 提示词：水彩风格的**人物画像**。

3.4.2 连续性风格的不同大小

DALL·E 3可以在保持图像风格连续、主题一致的情况下，调整图中元素的大小。例如，以"船与大海"为主题，让DALL·E 3在同一摄影风格下展示不同尺寸的船。

第一步，按照 [风格]+[主题] 的结构撰写提示词，创建基础图像。

第二步，按照 [风格]+[主题]+[更改图中元素的大小] 的结构撰写提示词，调整图中元素的大小，生成新的图像。

第一步

▼ **提示词**：摄影风格的图片，一艘小船在辽阔的大海中。

第二步

▼ **提示词**：摄影风格的图片，同一片大海，但船变大。

DALL·E 3 生成的这两张图像都展示了相同摄影风格的"船与大海"的主题，但船的尺寸不同：左图是一艘小船在广阔的海洋中，强调海洋的辽阔；右图是一艘大船在海上的近景，背景中只有少量的海洋，强调船的壮观。

3.4.3 连续性风格的不同元素

DALL·E 3 可以在保持图像风格连续、主题一致的情况下，调整图中的元素。例如，主题是设计一个 logo，可以让 DALL·E 3 改变 logo 的色彩、结构（点、线、面）等元素，生成具有连续性风格的不同 logo 样式。

第一步，按照[风格]+[主题]的结构撰写提示词，创建基础图像。

第二步，按照[风格]+[主题]+[更改元素]的结构撰写提示词，调整图像中的元素，生成新的图像。

第一步

▶ **提示词：logo设计**，主题是EcoTech。

DALL·E 3生成的"EcoTech"的logo设计的基础图像，颜色由绿色、蓝色、橙色和黄色构成。

第二步（案例1）

▶ **提示词：logo设计**，主题是EcoTech，改变形状组合，**从圆形改为方形**，以展示不同的构成效果。

DALL·E 3重新生成的"EcoTech"的logo设计图像，保持了之前的风格和色彩，调整了元素的点线面构成，之前的圆形元素变为更多的方形元素。

第二步（案例2）

▶ **提示词：logo设计**，主题是EcoTech，改变其视觉效果，转变为**3D效果**，以展示更多维度的设计感。

DALL·E 3重新生成的"EcoTech"的logo设计图像，保持了之前的风格和色彩，但改成了3D视觉效果。

> **提示**
>
> 以上各种方法都可以进行尝试，多次迭代可能会有更好的效果。

04
DALL·E 3生成绘画图像

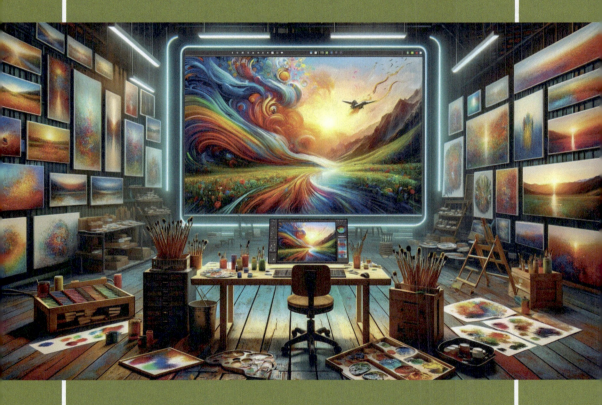

本章深入探讨如何利用DALL·E 3创作出各种类型的绘画作品。本章提供丰富的示例和提示词,助力读者发挥出自己的创意潜能。

无论你是否具有绘画基础，都可以根据自然语言描述让DALL·E 3帮助你创作出各种绘画风格的图像，包括传统类别的素描、速写、水彩画、水粉画、丙烯画、色粉画、国画、油画、版画、壁画、蛋彩画、漆画、混合媒体艺术，数字工艺类的雕塑效果图、贴纸、拼贴画、剪纸，风格混合类的动漫、游戏、插图、涂色页、绘本故事、漫画书、连环画、图画小说等。不仅如此，DALL·E 3还可以将想象力无限放大，只要敢想都能实现。

想要使用DALL·E 3生成各种绘画风格的图像，关键在于如何设定提示词。根据前面章节了解到的提示词的特点和框架结构，可以按照如下步骤操作。

第一步，确定绘画风格，即想要生成什么风格的绘画，如素描、国画、油画等。

第二步，选择主题，即想要创建的对象，如静物、人物、风景或大场景主题等。

第三步，构建提示词。需要用尽量详细的描述，把想法用语言转化成结构齐全的提示词。

第四步，生成并调整。在使用DALL·E 3生成图像时，有时候可能需要多次尝试才能得到满意的效果，这时候可以根据生成的基础图像逐步调整和完善提示词，使其尽可能贴近心中所想。

> **提示**
>
> 因为DALL·E 3在对文本进行理解时会自行发挥想象，所以即使输入与原图像所使用的相同的提示词，DALL·E 3也只能生成类似的图像，而不能生成与原图像完全相同的图像。

4.1 传统类绘画

DALL·E 3作为一款多功能的图像生成工具，特别擅长模拟各种传统绘画类别。

可以通过输入精确的提示词，探索从素描、速写到水彩画、水粉画、丙烯画、色粉画等不同风格。它还能够生成国画、油画、版画，以及更为特殊的壁画和蛋彩画风格。

此外，DALL·E 3还支持漆画和混合媒体艺术，允许用户探索现代和实验性的艺术形式。这使得DALL·E 3成为艺术创作者探索和实验不同艺术风格的一个重要工具。

下面介绍常见的各种绘画风格和常用的生成绘画图像的提示词，使用时只需要根据需求更改关键词即可。

4.1.1 素描、速写

素描和速写都是基于对现实世界的观察，并主要使用线条来表现的绘画形式。它们都能快速捕捉主题的本质，通常使用简单的工具，如铅笔或墨水。这两种艺术形式是培养基本绘画技能的重要方法，同时也有风格和技术上的灵活性，速写更强调速度和即兴，而素描则更注重细节和精确性。

1. 素描

素描是使用单色的绘画材料在平面上创造出具有一定形式、体积、质感和空间感的艺术形象。素描的工具有很多种，如铅笔、炭笔、木炭条、钢笔、蜡笔等。不同的工具有不同的特点和效果，比如铅笔适合细致地刻画，炭笔适合快速地概括，木炭条适合大面积地涂抹等。素描既是造型艺术的基础，也是一种独立的艺术形式。

DALL·E 3在生成素描画时，不仅可以清晰地区分各种工具的特点，还能模拟各种工具的表现效果。但正因为DALL·E 3的呈现过于科学理性，很多时候画面会缺乏人为的情感。因此，在使用DALL·E 3生成素描图像的时候，可以尝试加入更多情感类词汇。通过不断实验和练习，可以更好地掌握使用DALL·E 3创造素描作品的技巧。

▲ **提示词**：用**铅笔**详细绘制"大卫"半身像，采用全要素的学院派**素描**风格，侧视图视角。画面应捕捉到古典学院派绘画中典型的复杂细节和阴影，展示雕塑的质感和形态。构图要垂直，突出雕塑的优雅和逼真。竖屏。

▲ **提示词：**一幅细致的**炭笔画**，描绘一位年轻女性的坐姿，采用全要素的学院派**素描**风格。画面应表现出炭笔素描特有的深度和质感，注重写实和解剖的准确性。构图为竖向，强调主体的优雅和细致的阴影。绘画应捕捉到人物的表情和形态特征，这是经典学院派肖像画的特点。

▲ **提示词：**用**木炭条**画全要素**素描**风格的中国男青年坐姿正面肖像。

> **提示**
>
> 提示词无论是长还是短都能生成精美的图像。长/短提示词的不同点在于，用丰富的自然语言描述得非常清晰的长提示词生成的图像更加接近需求，适合对图像的构想已经非常清晰的创作者；而对图像构想还比较模糊的时候，不妨试试较短的提示词，给 DALL·E 3 更大的发挥想象的空间，说不定有意想不到的效果。

　　为了展示 DALL·E 3 对不同绘画工具效果的理解和表现程度，让 DALL·E 3 生成两张使用不同硬度的炭笔绘制的素描图像：左侧是使用柔软炭棒绘制的肖像，笔触宽阔而富有动感，阴影深邃，捕捉到了人物整体的形态和动感；右侧是使用压缩炭棒绘制的肖像，突出了精细的细节、精确的线条和复杂的人物面部特征。两幅图像清晰地展示了柔软炭棒和压缩炭棒在质地和技法上的不同，与实际作画效果较为贴合。

▲ **提示词**：同一女孩的两幅炭笔**素描**画并排对比。左侧的肖像画使用**柔软炭棒**绘制，右侧的肖像画使用**压缩炭棒**绘制。宽屏。

2. 速写

速写是在较短的时间内用较快的速度概括地记录生活中所见所感的绘画方式。速写的工具也有很多种，如铅笔、炭笔、木炭条、钢笔、蜡笔等。速写的特点是强调绘画者的观察、感受和表现能力，以及对客观对象的整体关系和主要特征的捕捉和简洁的表现。速写是绘画艺术的基本功，也是一种独立的艺术形式。

DALL·E 3 在生成速写画时，不仅可以模拟各种工具的表现效果，而且造型准确，适用于创意和视觉探索，但需要以合理的期望和创意实践来使用。

◀ **提示词**：**铅笔风格的速写**，包括站姿、坐姿和蹲姿。速写应强调铅笔作品特有的精细线条和细致阴影。每个人物的姿势各不相同，但又应和谐地融为一体，展现出铅笔速写的多变性和精确性。宽屏。

◂ 提示词：炭笔风格的速写，展示站姿、坐姿的组合。速写应抓住炭笔作品特有的大胆笔触和戏剧性对比。每个人物展示不同的姿势时，都应表现出炭笔的深度和力度。宽屏。

木炭画是使用木炭条或炭精条作为绘画工具的绘画形式。木炭条由柳树的细枝烧制而成，有粗、细、软、硬的区别。炭精条由木炭粉和黏合剂制成，也有不同的硬度和粗细。木炭画的特点是颜色深沉、线条粗犷、质感丰富，适合表现强烈的光影对比和气氛效果。实际上，木炭条或炭精条既可以用于素描也可以用于速写，在美术领域属于造型基础训练的工具和方式之一。

DALL·E 3生成的木炭画风格速写，人物造型具有动感和表现力，可以突出木炭画的独特质感，在构图中传达动作和情感。

◂ 提示词：木炭画风格速写，描绘站姿、坐姿和蹲姿相结合的场景。速写应突出木炭画作品特有的粗糙质感和宽阔的线条。

4.1.2 水彩画、水粉画、丙烯画、色粉画

水彩画、水粉画、丙烯画和色粉画都是使用液体介质来调和颜料，并依赖于纸张、画布或其他基材来创作。这些艺术形式强调颜色的运用和层次感的表达，同时允许艺术家通过混合、叠加和渲染等技术创造丰富的视觉效果。每种画法都有其独特的质感和透明度特性，但它们共同提供了广泛的创作可能性和创意表达力。

1. 水彩画

水彩画是一种用水为媒介调和水彩颜料进行创作的绘画形式。水彩画给人"水"的感觉，非常流畅和透明。水彩画的工具主要包括水彩笔、水彩颜料、水彩纸、水、颜料盒等。水彩画的特点是透明度高，色彩重叠时下面的颜色会透过来，色彩鲜艳度不如彩色墨水，但着色较深，色调古雅，长期保存也不易变色。

DALL·E 3生成的水彩画效果能够在一定程度上赶超专业水平，因此DALL·E 3非常适合辅助水彩画创作，通过艺术家的指导和调整达到最佳效果。

▶ **提示词：** 一幅**水彩画**，描绘在一个正方形构图中摆放的各种静物。

DALL·E 3生成的这幅画展示了水彩画的半透明和流动性，色彩细腻，混合微妙，物体逼真，并注意到了光影效果，捕捉了水彩画风格中传统静物的精髓，同时保持方形构图的和谐与平衡。

2. 水粉画

水粉画是一种用水粉颜料作为绘画材料的绘画形式。水粉颜料是一种不透明的水彩，主要用水调和，价格相对比较低，适合初学者画色彩。水粉画的工具包括水粉笔、水粉颜料、水粉纸、水、颜料盒等。水粉画的特点是覆盖力强，容错率高，但颜料干后会变灰、变浅，不适合过多的刻画，技法比较局限。

DALL·E 3在生成水粉画时，能迅速生成物象并精准绘制，它擅长色彩运用和捕捉水粉特有的质感，但在画面构图上表现欠佳，还需要更加精准的提示词来调控和迭代。

▶ **提示词：**一幅以静物为主题的**水粉画**，描绘各种物品。画作应突出水粉画不透明和丰富的质感，色彩鲜艳，对比强烈。

DALL·E 3生成的这幅水粉静物画的画面构图平衡和谐，展现了水粉画在表现静物方面的独特质感，体现了DALL·E 3创造锐利边缘和平滑渐变的能力，但在水粉的笔触表现上欠佳，可以通过调整提示词持续迭代优化。

3. 丙烯画

丙烯画是一种用丙烯颜料作为绘画材料的绘画形式。丙烯颜料是一种合成树脂颜料，可以用水或者油调和，一般主要用水。丙烯颜料比较容易清洗。丙烯画的工具包括丙烯笔、丙烯颜料、画布、水、颜料盒等。

丙烯画的特点是颜色鲜艳，不褪色，不溶于水，覆盖性强，适合平涂作画，也可以用调色刀刻画和塑造，可以在多种材料上作画，如木板、布、墙、纸等。

DALL·E 3在生成丙烯画作品时，在色彩饱和度和厚重质感的表现上较为突出，但在捕捉丙烯画特有的笔触和纹理细节上存在局限。在使用DALL·E 3创作丙烯画作品时，建议提供详细的文本描述以指导图像生成，并进行多次尝试以优化结果。

04　DALL·E 3生成绘画图像　｜　067

▶ **提示词：** 一幅展示各种物品的静物**丙烯画**。画作应展现丙烯颜料特有的大胆、鲜艳的色彩，以及厚重、有质感的笔触。

DALL·E 3生成的这幅丙烯画静物作品，不仅物品排列成了具有视觉吸引力的均衡构图，还凸显了丙烯颜料的色彩饱和度和厚重质感，并兼顾了光影和色彩的相互作用，体现了DALL·E 3在捕捉静物细节方面的多功能性和较强能力。

4．色粉画

色粉画是一种用色粉作为绘画材料的绘画形式。色粉是一种由颜料和黏合剂制成的粉末，有不同的颜色和粒度，可以用手指、棉签、海绵等工具涂抹在纸张或其他材料上。色粉画的工具包括色粉、色粉纸、色粉笔、橡皮、美工刀、针等。

色粉画的特点是色彩柔和，质感丰富，可以用美工刀刮出白色的线条，也可以用橡皮擦出灰色的阴影，从而创造出丰富的层次和效果。DALL·E 3在生成色粉画时，尤其擅长色彩的混合和渐变效果。

◀ **提示词：** 一幅**色粉画**静物，展示各种物品。作品应展现色粉颜色柔和、易调和的特性，色彩丰富，质地如天鹅绒般细腻。

DALL·E 3生成的这幅色粉画，构图上以物体的均衡排列为特色，突出了色粉所能达到的细腻渐变和微妙着色。画作传达出一种深度感和真实感，抓住了色粉作品在表现静物主题方面的独特属性。

4.1.3 国画、油画、版画

国画、油画和版画都是艺术家表达创意和情感的手段，使用线条、形状、颜色和质地等基本视觉元素来构建图像。虽然它们在材料和技术上有所不同，但每种形式都承载着丰富的文化和历史价值，反映了各自的艺术传统和哲学。

1. 国画

国画是一种用水墨或彩墨作为绘画材料，在宣纸或绢上以毛笔或软笔为工具进行创作的艺术形式。国画的工具主要包括毛笔、软笔、墨、墨汁、颜料、宣纸、绢、砚台、水、画轴等。国画的特点是注重笔墨的运用和意境的表现，以意写真，不拘泥于形似。国画有山水、人物、动物等题材，有写意、工笔、水墨、彩墨等风格和技法。

因为 DALL·E 3 的数据库缺少国画数据，所以使用 DALL·E 3 生成国画时，虽然可以生成大概的效果，却总有一种不纯正的感觉，而且无法直接在图像中生成正确的汉字，只能生成类似汉字的符号。总的来说，在国画的模拟上，DALL·E 3 需要更多的迭代和调整。

▲ **提示词：** 一幅描绘**中国传统山水**的富有表现力的**水墨画**。这幅画应强调使用简约而大胆的笔触，捕捉山和水的精髓。笔法应富于变化和动感，展现水墨画的独特品质，如光与影的交织、虚与实的平衡。这幅画应体现"捕捉精神"的概念，而不是细化场景的方方面面，应展现水墨技法的魅力和流动性。宽屏。

▶ **提示词：**一幅富有表现力的**水墨画**，描绘**中国传统风格的花鸟**。画中的梅花和一两只麻雀的构图应和谐统一。笔法应流畅自如，抓住主题的精髓和活力。作品应强调水墨技法的优雅和简洁，注重意境和氛围，而不是细致的写实，这是中国水墨画的特点。

◀ **提示词：工笔花鸟画**，一只优雅的锦鸡昂首而立，周围环绕着不同生长阶段的木槿花。锦鸡的羽毛从颈部的淡蓝色过渡到胸部的红色，尾部的黑白相间的花纹错综复杂，狭长的尾羽上点缀着精致的细节。粉红色的木槿花瓣与深绿色的叶子形成鲜明对比，两只细节精致的蝴蝶为画面增添活泼的气息。背景为简单的淡黄色。画面右侧有中国传统书法和印章。竖屏。

提示

画面中右上角的书法和印章并非准确的汉字和印章，而是看上去像汉字和印章的一些符号。目前DALL·E 3还无法生成真正的汉字。

▲ **提示词：中国传统工笔画风格**，静物，依次绘制3张，最终形成3张独立的图像。

▲ **提示词：**创作一幅具有**中国传统青绿山水画风格**的作品。作品应描绘一幅宁静和谐的山水画，以绿色和蓝色为主色调。构图应包括连绵起伏的山峦、潺潺的流水，还有远处缥缈的群山，并以细腻的笔触和微妙的色彩层次加以渲染。

▶ **提示词：** 创作一幅描绘类似《秋亭戏婴图》场景的**中国传统工笔画**。这幅画应细致优雅地描绘秋亭中女子与孩童嬉戏的场景。画面应包括人物衣着、表情，以及周围环境（可能包括落叶、菊花和中国传统建筑）的复杂细节。作品应体现典型的中国传统工笔画的精准和细腻，捕捉妇女和孩子之间亲密而欢乐的时刻。竖屏。

2. 油画

　　油画是一种用油性颜料作为绘画材料的绘画形式，在欧洲广泛使用。油画颜料中的油性介质通常是亚麻籽油等油类，这些介质通常还会与松脂、乳香等物质混合加工。

　　油画的工具包括油画笔、油画颜料、画布、调色板、调色刀、画架等。油画的特点是干燥速度慢，可以进行修改，颜色鲜艳、不褪色、不溶于水、覆盖性强，适合平涂作画，也可以用调色刀刻画和塑造，可以在多种材料上作画，如木板、布、墙、纸等。

　　DALL·E 3在生成油画图像时，可以很好地模拟不同时期的油画风格和艺术特点，在油画材质的质感体现上尤为突出。

▲ **提示词**：一幅**16世纪油画风格**的母子画。画作应体现**文艺复兴时期**的艺术技巧和审美观，色彩丰富深沉，笔触细腻。画中的母亲应优雅端庄，体现当时的艺术理念。构图应包含文艺复兴时期艺术的典型元素，如平衡的布局、对光线和质感的关注，以及对母子间情感纽带和互动的关注。

▲ **提示词**：一幅**17世纪油画风格**的母子画。画作应体现17世纪盛行的**巴洛克风格**，具有戏剧性的光线、丰富深沉的色彩和复杂的细节。应在自然、亲密的环境中描绘母亲和孩子，捕捉情感深沉和温柔的瞬间。构图应包含巴洛克元素，如动态姿势、逼真表情和光影的细微变化，传达出温馨感。

◀ **提示词**：一幅**18世纪油画风格**的母子画。这幅画应反映18世纪流行的**洛可可风格**，特点是色彩柔和、线条优美、整体感觉轻盈。母亲和孩子的形象应优雅而亲切，捕捉亲情的温柔瞬间。构图应包含洛可可元素，如精致的装饰、柔和的曲线，注重日常生活的美丽和优雅，强调母亲和孩子之间的情感联系。

▲ **提示词**：一幅**19世纪油画风格**的母子画。这幅画应体现19世纪流行的**浪漫主义**或**印象派风格**，其特点是色彩鲜艳、笔触富有表现力，并注重捕捉情绪和氛围。应在自然、轻松的环境中描绘母亲和孩子，强调深厚的情感纽带和亲密感。构图应反映19世纪的艺术创新，如使用光线和色彩来传达情感和日常瞬间的自然美。

▲ **提示词**：一幅**20世纪油画风格**的母子画。这幅画应融入**现代主义元素**，反映20世纪的各种艺术运动，如抽象表现主义、超现实主义或立体主义。对这对母子的描绘应具有创新性，可以是抽象的，注重形式、色彩和情感，而不是写实的表现。构图应大胆而富有表现力，展示20世纪艺术的实验性和前卫性，同时传达出母亲和孩子之间的深厚感情。

▶ **提示词**：以**21世纪油画风格**描绘一对母子。这幅画应反映**当代艺术**趋势，融合传统油画技法和现代影响。这幅画的风格应多样化，可以融合数字艺术、混合媒体艺术或后现代美学等元素。对这对母子的描绘应注重情感、联系，以及当代背景下色彩和形式的相互作用。

3. 版画

版画是一种先在板材上刻画或腐蚀出图案，然后用油墨印刷到纸上或者其他材料上的印刷技术。版画的种类很多，如木刻版画、铜版画、石版画、丝网印刷等。不同的版画种类需要不同的板材、刻刀、油墨、印刷机等工具。

DALL·E 3在生成版画图像时，不仅可以很好地模拟下述各种风格的版画效果，还可以适应各种使用场景。

- **木刻版画**：木刻版画具有鲜明的线条和对比强烈的黑白效果，常常用来表现简洁、粗犷的视觉效果。它适用于民间故事、历史事件的描绘，以及需要强烈视觉冲击力的图像创作。

- **铜版画**：铜版画以其精细的线条和层次丰富的阴影效果著称，非常适合表现复杂的细节和深邃的情感。它常用于肖像、风景和具有丰富纹理的静物绘制。

- **石版画**：石版画能够产生细腻的质感和广泛的色彩范围，适用于在作品中表现细微的色彩渐变和丰富的细节。石版画常用于艺术复制、海报制作和广告领域。

- **丝网印刷**：丝网印刷以其鲜艳的色彩和能够在多种材料上印刷著称，适合制作各种商品和艺术品，如T恤、海报、贴纸和艺术版画。丝网印刷能够实现大面积纯色块的效果，非常适合现代、流行文化主题的创作。

DALL·E 3不仅可以复现传统版画技术的效果，还能结合现代创意，创作出新颖独特的现代版画作品。无论是用于艺术展览、教育、商业宣传还是个人收藏，DALL·E 3都能提供广泛的可能性，满足不同场景下的创意需求。

▲ 提示词：木刻版画风格，风景。

▲ 提示词：铜版画风格，风景。

▲ 提示词：石版画风格，风景。

▲ 提示词：丝网版画风格，风景。

▲ 提示词：木刻版画风格，勤劳的双手。

▲ 提示词：铜版画风格，勤劳的双手。

▲ 提示词：石版画风格，勤劳的双手。

▲ 提示词：丝网版画风格，勤劳的双手。

4.1.4 壁画、蛋彩画

　　壁画和蛋彩画，二者虽然在技术和应用上有所不同，但都具有悠久的历史沿革，并注重作品的持久性。这两种艺术形式要求高度的技巧和对细节的精细关注，常常承载着丰富的文化和象征意义，用于讲述故事或表达宗教和哲学观念。作为手工艺术，它们体现了手工技艺的重要性和对传统技术的传承。

1. 壁画

壁画是在墙壁或天花板上绘制的画作,通常是用颜料在一层薄而湿润的石灰泥浆或灰泥层上作画,而所用的颜料也需要混合蛋黄、胶水或油脂等黏合剂。欧洲的壁画在文艺复兴及更早期比较常见。壁画的工具包括壁画笔、壁画颜料、石灰泥、灰泥、脚手架等。壁画的特点是画幅大,构图复杂,色彩丰富,气势恢宏,但也需要注意保养和修复。

DALL·E 3能够快速生成大尺寸、复杂构图的壁画作品,展现丰富的色彩和恢宏的气势。作为一个实用的创意工具,DALL·E 3适用于壁画设计的初步构思和视觉探索阶段。

▶ **提示词:** 宽屏,采用敦煌石窟**壁画**的风格,描绘端午节的场景。这幅壁画应着重叙事,重点表现龙舟竞赛的激烈竞争。作品应展现龙舟的动态、划船者有节奏的划桨动作,以及热闹的气氛。壁画必须保持敦煌的艺术风格,用鲜艳的色彩、流畅的线条和富有表现力的人物来捕捉端午节的精髓及其文化意义。

2. 蛋彩画

蛋彩画是一种用由颜料和某种水溶性黏合剂(通常是蛋黄)混合后形成的永久性、快干性颜料进行创作的画作。蛋彩画能保存非常久,公元1世纪时的蛋彩画至今也仍旧完好。在油画出现之前,蛋彩画一直是欧洲的主流绘画形式。蛋彩画的工具包括蛋彩笔、蛋彩颜料、木板、石膏、刀、针等。蛋彩画的缺点是覆盖性不佳,并且干得太快,不适合修改,颜色少,需要用间接画法进行层层叠加。

DALL·E 3可以模仿蛋彩画特有的颜色饱和度和层叠效果。在使用DALL·E 3创作蛋彩画作品时,建议提供详尽的描述,包括所需风格、色调、主题和构图等,并且可能需要多次尝试和调整以获得理想效果。

◀提示词：**蛋彩画**风格，描绘一个古典主题的静物或肖像，在木板上渲染。画面应展示蛋彩画的特质，如快速干燥的特性和有限的色调。画作的质感应反映蛋彩颜料覆盖面的局限性，以及因其快速干燥和难以修改而要求的精确性。

▲提示词：创作一幅**蛋彩画**风格的作品，描绘一个小场景中的单个人物，一位读信的年轻女性。画作应仅以人物为中心，不加入其他物体，突出人物的表情和姿态。作品应展示蛋彩画的特质，如快干性和有限的色调，以简洁而细致的方式捕捉人物沉思的瞬间。

▲提示词：创作一幅**蛋彩画**风格的作品，以一个单独人物的小场景为主题，一位老人凝视着窗外。重点应完全放在人物身上，捕捉其若有所思的表情和姿态，场景中不得有其他物体。作品应突出蛋彩画的特点，包括快速干燥和有限的色调，以简洁而富有表现力的方式强调人物的思考和宁静。

4.1.5 漆画、混合媒体艺术

漆画和混合媒体艺术的共同特点在于它们的材料创新性和多样性。这两种艺术形式鼓励使用多种材料，创造出丰富的质感和深邃的视觉深度，从而产生强烈的视觉冲击。它们都具有高度的创新性和实验性，允许艺术家探索不同材料的结合，创作出独特的视觉效果。同时，这些艺术形式也是艺术家进行个人表达和文化探索的平台，反映了现代艺术对实验性和个人风格的重视。

1. 漆画

漆画是一种用天然大漆为主要材料的绘画，除漆之外，还可以使用金、银、铅、锡，以及蛋壳、贝壳、石片、木片等材料。漆画的技法丰富多样，如刻漆、堆漆、雕漆、嵌漆、彩绘、磨漆等。漆画的工具包括漆、颜料、底板、漆灰、石杵、调漆板、砂纸、瓦灰、推光漆等。

DALL·E 3 在创作漆画作品时，能够展现其对不同材质和技法的模拟能力，特别是模仿漆的光泽度和颜色深浅。DALL·E 3 还可以生成具有漆画特有的视觉效果的图像，如刻漆、堆漆的效果。

▲ **提示词**：展示**天然漆雕漆**技术，即在漆层上雕刻复杂的图案。作品应描绘出一个细节丰富的场景或图案，雕刻区域应显示出表面以下不同的颜色或层次。构图应反映出雕漆作品特有的深度和质感，重点突出传统图案或抽象设计。

▲ **提示词**：展示**天然大漆与黄金镶嵌**的运用。这幅作品应展示嵌金漆工艺，即在漆面上精巧地镶嵌黄金。作品的设计应结合金的光泽和漆的深厚质感。场景或图案应优雅精致，展现出漆与贵金属结合后的奢华效果。

▲ **提示词**：展示**漆与蛋壳镶嵌**的效果，即在漆器上镶嵌蛋壳碎片，以创造出独特的图案或形象。作品应具有马赛克般的外观，用蛋壳碎片增加构图的质感和深度。场景设计应具有视觉冲击力，展现出光滑漆面与碎蛋壳之间的对比，创造出独特而迷人的效果。

2. 混合媒体艺术

混合媒体艺术是一种用多种不同的绘画材料和技法进行创作的绘画形式。混合媒体艺术的工具和材料没有固定的规范,可以根据画家的想法和风格自由选择,比如油画、水彩、水粉、木炭、色粉、珐琅、丝网印刷、拼贴、雕塑等。

混合媒体艺术的特点是创新性强,表现力丰富,可以突破传统的绘画规则和限制,展现画家的个性和思想。DALL·E 3在生成混合媒体艺术作品方面能够结合多种绘画材料和技法创作出独特的视觉效果。

DALL·E 3特别适合用于实验和探索不同材料的结合,如拼贴与雕塑元素的整合,展现出丰富的表现力和创新性。在使用DALL·E 3创作混合媒体艺术作品时,建议提供清晰且具有创造性的文本描述,涵盖希望结合的材料、技法和所追求的艺术效果。

▶ **提示词:** 结合拼贴和雕塑技术,创作一幅**混合媒体艺术**风格的图像。作品应描绘一个动态场景,背景是剪纸和照片等拼贴元素,前景是雕塑元素创造的立体人物或物体。

DALL·E 3生成的这幅混合媒体艺术作品体现了其富有层次性、多维度的特点,背景中的平面拼贴元素提供了丰富的背景,而雕塑元素则增加了深度和有形度,体现了混合媒体艺术的多面性。

▶ **提示词：** 创作一幅**混合媒体艺术**风格的作品，将拼贴和雕塑融合在一起。作品应描绘一个以自然为主题的场景，将植物印花、水彩喷溅、纹理纸等拼贴元素与鸟类或树木等雕塑元素相结合。

DALL·E 3生成的这幅混合媒体艺术作品创造出了一种宁静而又具有视觉吸引力的氛围，背景中的拼贴元素为作品提供了一个郁郁葱葱的有机舞台，而雕塑元素则增添了深度感和生命力，反映了大自然的美丽和复杂性。

4.2　数字工艺类绘画

DALL·E 3在数字工艺类的绘画图像生成方面具有多样性和创新性。它不仅能根据提示词创建具有雕塑效果和贴纸风格的作品，还能生成拼贴画和剪纸风格的艺术作品。这说明DALL·E 3不仅拥有模拟传统艺术形式的能力，还能够探索新型艺术表达形式。此外，DALL·E 3还可以将传统艺术与数字技术结合，开辟数字视觉艺术的新领域。

4.2.1　雕塑效果图、贴纸

雕塑效果图和贴纸的共同点在于它们都是通过视觉艺术的形式传达信息和创意。它们均涉及基本的设计元素，如线条、形状、颜色和纹理。

这两种形式通常用于具有特定目的的场合，如装饰、广告或艺术展示，并能与观众产生互动，无论是通过雕塑效果图预览雕塑作品的最终外观，还是通过贴纸作为个性化的表达方式来吸引注意，尽管在形式和应用上有所不同，但它们都体现了视觉艺术的基本原则和创意表达的重要性。

1. 雕塑效果图

雕塑效果图是一种用计算机软件来模拟雕塑作品的外观和效果的图像。雕塑效果图的创作工具包括三维建模软件、渲染软件、雕刻软件、贴图软件等。雕塑效果图的特点是可以在虚拟空间中自由地设计和调整雕塑的形状、大小、材质、光影等，并且可以预览和展示雕塑的各个角度和细节，也可以为实际的雕塑制作提供参考和指导。

DALL·E 3在生成雕塑效果图时，能够展现其对三维形状、材质和光影效果的模拟能力。DALL·E 3能够在虚拟空间中创造出多样的雕塑设计，并展示不同角度和细节。

▲ **提示词**：创建一个类似计算机生成的三维**雕塑效果的图像**，展示一个古典人物雕塑。雕塑的细节应错综复杂，由大理石或青铜等材料制成，具有逼真的纹理、阴影和高光。作品应强调雕塑的优雅和古典美，再现古典艺术的风格和细节。

▲ **提示词**：创建一个类似计算机生成的三维**雕塑效果的图像**，描绘一个现代抽象雕塑。雕塑应具有复杂、流畅的设计，由金属或石头等材料制成，具有逼真的纹理和光照效果。作品应突出其独特的形状和形态，展示现代抽象雕塑的视觉冲击力。

▲ **提示词**：创建一个类似计算机生成的三维**雕塑效果的图像**，展示一个当代动物雕塑。雕塑应具有风格化的、抽象的设计，采用类似抛光金属或玻璃的材料制成，具有逼真的反射和照明效果。作品应突出雕塑的动态和艺术特质。

2．贴纸

贴纸是一种用纸张或其他材料制成的带有图案或文字的贴片，可以粘贴在各种物体或场景上，起到装饰或标识的作用。制作贴纸的工具包括绘图软件、打印机、剪刀、胶水等。贴纸的特点是可以根据自己的喜好和需求，选择或制作各种风格和主题的贴纸，以增加物体或场景的趣味性和个性，并且可以轻松地更换和移除。

DALL·E 3在创作贴纸时，能够展现其设计多样化图案的能力，能够根据需求生成各种风格和主题的贴纸设计。DALL·E 3特别擅长创新和个性化的视觉表现，包括颜色搭配和图形设计。

▲提示词：采用**贴纸**风格，描绘一个兔子家庭。这幅作品应该以可爱、温馨的兔子家庭为主题。兔子的设计应采用贴纸特有的俏皮而简洁的风格，每只兔子都应具有独有的特征，以代表不同的家庭成员。宽屏。

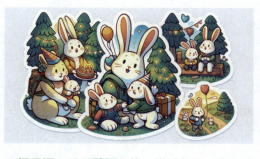

▲提示词：采用**贴纸**风格，描绘兔子一家。这幅作品应展示兔子一家庆祝生日、去大自然远足。设计风格应生动活泼，每个兔子角色都应展示其个性和在家庭中的角色，强调兔子家庭的温暖和亲密。宽屏。

▲提示词：采用**贴纸**风格，描绘兔子一家。作品应展示兔子一家一起准备晚餐，每个兔子角色都应积极参与，突出一家人的欢乐和团结。画面应充满生机和色彩。宽屏。

▲提示词：采用**贴纸**风格，描绘兔子一家。作品应表现兔子一家在不同环境或活动中的情景，如享受野餐。每只兔子的形象都应鲜明可爱，为整个欢快、团聚的家庭主题作出贡献。宽屏。

4.2.2 拼贴画、剪纸

拼贴画和剪纸的共同点在于它们都是利用纸张或类似材料的切割和组合来创造艺术作品的。这两种形式都通过材料的组合和层次展现独特的视觉效果，提供强烈的视觉冲击力和深邃感。无论是通过组合不同的图像和纹理（拼贴画），还是通过精细的剪切和排列（剪纸），它们都是艺术家表达创意的手段。

拼贴画和剪纸都有各自的文化背景和历史意义，并且都强调手工艺术的重要性，能够体现艺术家的参与感和手工技巧。尽管风格和技术有所不同，但它们都是创造性地处理材料，是表达复杂主题和情感的独特方式。

1. 拼贴画

拼贴画是使用多种颜色、质感、图案的纸张或其他材料，通过剪切、粘贴、拼接等方式，在一个平面上创作出一种新型的艺术形象。拼贴画的工具包括剪刀、裁纸刀、胶水、纸张、画板等。拼贴画的特点是可以模仿或创造各种风格和主题，也可以结合绘画、摄影、文字等元素，展现出丰富的层次和效果。

DALL·E 3 在创作拼贴画时，能够结合多种材料和视觉元素来模仿或创造各种风格和主题，生成具有多种颜色、质感和图案的拼贴画图像。DALL·E 3 还能够在拼贴画中融合绘画、摄影等元素，创造出丰富的层次和效果。

▶ **提示词：** 展示用不同颜色、质地和图案的纸张创作的风景画**拼贴画**。拼贴画应包括树木、河流或山脉等元素，由不同类型的纸张拼接而成。

DALL·E 3 生成的这幅作品展示了拼贴画中剪切、粘贴和分层的技巧，将不同材料和谐地融合到一个场景中，创造出了具有凝聚力和视觉吸引力的景观。

▶ **提示词**：展示静物布置的**拼贴画**。这幅拼贴画应使用水果、花瓶和书籍等物体的剪纸图像，将其排列在平面上，模仿传统的静物画。

DALL·E 3生成的这幅拼贴画作品，通过使用不同质地、颜色和图案的纸张，增加了构图的深度和趣味性，将现实主义与艺术创造力融为一体。

▼ **提示词**：展示幻想或超现实场景的**拼贴画**。这幅拼贴画应融合纸张、布料和照片等各种材料，创造出富有想象力的景观或场景，其中包括神话中的生物、梦幻般的场景和抽象的内容。

2. 剪纸

剪纸是使用单色的纸张，通过剪刀、裁纸刀、针等工具，沿着预先画好的图案或自由发挥，将纸张裁剪成各种形状和图案。剪纸的工具包括剪刀、裁纸刀、针、纸张、炭笔、板子等。剪纸的特点是以线条为主，注重对称和平衡，色彩单一但富有变化，适合用于表现民间风俗或用于祈福。

DALL·E 3在生成剪纸艺术作品时，能够展示其对线条、对称性和平衡感的把握能力。DALL·E 3可以创造单色纸张上的各种形状和图案，适合用于生成表现传统风格的剪纸作品。不过，DALL·E 3可能在体现剪纸独特的手工细节和纸张质感上有所局限。

◀ **提示词**：创作一幅**剪纸**艺术风格的图片，展现节日焰火表演的广阔场景。作品应模仿传统剪纸的美感，用精心制作的剪影和图案来描绘五彩缤纷、活力四射的焰火。宽屏。

◀ **提示词**：以**剪纸**艺术的风格创作一幅描绘焰火表演的作品。作品应采用传统的剪纸技法，用复杂的图案和设计表现夜空中绽放的烟花。构图应宽阔，重点放在深色背景下的色彩和形状对比上。宽屏。

4.3 风格混合类绘画

DALL·E 3能够结合传统艺术和现代流行文化，创造出独特的风格混合类绘画作品。它能够生成具有动漫和游戏风格的图像，为插图和涂色页提供多样的设计选项，以及创造适合故事绘本、漫画书、连环画和图画小说的视觉内容。

DALL·E 3 的这一功能展现了其在艺术创作上的灵活性和创新性，为探索和融合不同艺术风格提供了新的可能，从而有助于创造出更加个性化和创新的视觉作品。

4.3.1 动漫、游戏

动漫与游戏通常以图像、声音、文字、互动等方式呈现给观众或玩家。制作动漫与游戏的工具包括绘图软件、动画软件、游戏引擎、编程语言、音频编辑器、视频编辑器等。动漫与游戏的共同特点是可以创造出丰富的视听效果，也可以提供不同的参与感和体验感，适合表现各种风格和主题。

1．动漫

动漫是动画和漫画的合称，是一种综合了多种艺术形式的创作方式，通常是指通过连续的图像创建的视觉作品，可以是手绘的，也可以使用计算机生成。动漫的特点是运用变形、比拟、象征、暗示等手法，创造出富有想象力和表现力的图像和故事。动漫的种类和风格也非常多样，有不同国家和地区的特色，不同年龄和定位的受众，以及不同题材和内容的选择。

DALL·E 3 在创作动漫内容时，能够展示其在角色设计、场景构建和风格模仿方面的能力。DALL·E 3 可以生成符合动漫风格的图像，包括角色、背景和故事情节的视觉表现。

◀**提示词**：一组从不同角度展示**动漫**人物的图片。人物的正面视图，以自信的姿势站立。人物的四分之三视角，捕捉动态角度，重点表现面部表情和整体姿态。人物的侧视图，展示人物轮廓和服装细节。人物的后视图，突出发型和服装的背面细节。宽屏。

▷ 提示词：一幅动漫风格的自然环境场景水彩画，画中有一片郁郁葱葱的森林，一条清澈的小溪从森林中流过。画面中包括五颜六色的花朵、高大的树木和各种绿色植物，需捕捉动漫风景中特有的宁静而神秘的氛围。宽屏。

▼ 提示词：动漫风格的场景。1.一个魔法男孩在黑暗的森林中发现了自己的力量，他的双手周围闪烁着神秘的光环。2.同一个男孩在一片僻静的空地上练习他新发现的魔法，变出火和风等魔法元素，脸上露出专注的神情。3.一个戏剧性的场景，男孩用魔法保护他的朋友们免受迫在眉睫的危险，他正在施放一个强大的咒语，背景是波涛汹涌的天空和在他们周围旋转的能量。

▼ 提示词：3D动漫风格的图像，画面中一个黑发小女孩正在看书。画面采用正面视角，与小女孩的视线持平，捕捉她全神贯注看书时的专注表情。背景采用柔和的模糊处理，以突出小女孩和她的活动。依次生成3张图像。宽屏。

2. 游戏

游戏是给玩家提供互动体验的作品，可以是主机游戏、电脑游戏或手机游戏，也包括一些物理互动游戏。这里介绍的游戏指的是游戏视觉艺术，指游戏中的图像、动画和特效等美术元素，包括角色、道具、场景、界面等，每种元素都有其自身的特点和要求。

在游戏视觉艺术设计方面，DALL·E 3不仅可以为游戏的角色、道具、场景、特效等提供概念设计和原型，帮助游戏设计师快速将想法可视化，还可以生成适合游戏的图像，包括宽屏的风景画面、精细的角色全身肖像等。

此外，DALL·E 3还可以融合各种时代和文化的艺术风格，生成具有独特美学的图像，既有对传统手工艺的致敬，也有对现代科技的探索，更不乏对未来艺术的设想。DALL·E 3能够为游戏的海报、封面、图标、UI等提供美术设计和优化，提升游戏的视觉效果和吸引力。

▶ **提示词**：宽屏，各种类型的刀剑和斧头，设计灵感来自不同的**电子游戏**风格，既有中世纪的阔剑，也有未来主义的能量刀，既有传统的战斧，也有更具想象力的魔法元素设计。这些武器展示在明亮的浅色背景之上，突出其复杂的细节和鲜艳的色彩。图像的版面安排为每件武器留出各自的空间。

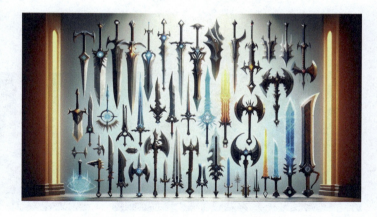

▶ **提示词**：宽屏，描绘一个闪亮华丽的**电子游戏**宝箱，打开后露出闪闪发光的金币。宝箱设计精巧，镶有宝石，雕刻细致，体现奇幻电子游戏的风格。箱子和金币被照亮，与深黑色背景形成鲜明对比。

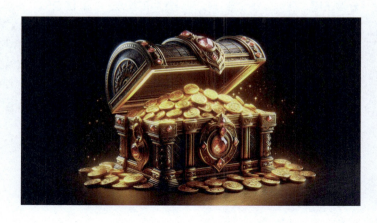

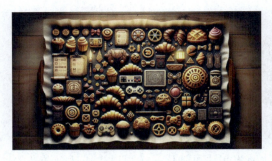

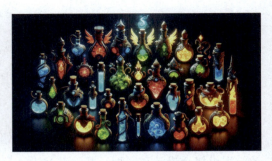

▲ **提示词**：宽屏，一张将**电子游戏**中的道具和咖啡馆糕点融合在一起的图片。画面中的各种游戏道具，如金币、卷轴和小宝箱，创造性地融入咖啡馆常见的各种糕点之中，如羊角面包、松饼和丹麦面包。每种糕点的设计都与电子游戏元素相似或融合其中，将游戏与烹饪艺术巧妙地融合在一起。糕点整齐地摆放在烤盘上，背景巧妙地暗示出舒适的咖啡馆环境。

▲ **提示词**：宽屏，展示**视频游戏**中的各种魔法药水，每种药水都装在形状和颜色各异的瓶子里。这些药水代表不同的类型，如健康、法力、力量和速度，颜色有红色、蓝色、绿色和黄色。这些瓶子的设计应具有艺术性，细节精致，瓶中的药剂闪闪发光，给人一种神秘和神奇的感觉。以深黑色为背景，突出药水鲜艳的色彩和亮度，形成鲜明的视觉对比。

▲ **提示词**：宽屏，一张展示**视频游戏**中的景观和建筑物的图片，设计为游戏资产。场景中包含树木、木质结构和岩层等各种元素，每种元素都采用细致的纹理渲染，呈现出逼真的视频游戏效果。景观中穿插木头和石头等资源的游戏图标，每个图标都设计成发光发亮的效果，在自然背景色中显得格外醒目。

▲ **提示词**：宽屏，描绘**视频游戏**中等间距的建筑，包括大学、市政厅、农场、仓库、矿场等。每栋建筑的设计都体现其独特的建筑风格，以细腻逼真的视频游戏艺术风格进行渲染。大学优雅而学术，市政厅宏伟而权威，农场质朴而田园，仓库坚固而安全，矿场工业化而粗犷。所有建筑在灯光的照射下都闪闪发光。

▲ **提示词：** 宽屏，从不同角度展示一个视频游戏角色，捕捉其正视图、侧视图、后视图等不同的视角。人物采用典型的电子游戏风格。每个视角都展示角色设计的不同方面，如服装、盔甲、配件和面部表情。角色设计独特，令人过目难忘，外观和风格鲜明突出。背景简单明了，不会分散观众的注意力，可让观众将注意力集中在角色上。

4.3.2 插图、涂色页

插图和涂色页都是通过视觉元素来传达信息或讲述故事的艺术形式。它们通常包含线条、形状和设计元素，旨在吸引观者的注意力。插图通常用于图书、杂志或其他媒介中，为文字内容添加视觉维度，而涂色页则提供一个创作框架，让使用者通过着色来参与艺术创作过程。

这两种形式都强调线条和图案的重要性，鼓励观者与图像互动。无论是插图还是涂色页，都是促进创意和视觉表达的工具，适合所有年龄层的人使用。

1. 插图

插图是指为了配合或补充文字内容而绘制的图画，通常出现在图书、杂志、报纸和广告等媒介中。插图的绘制工具有很多，如绘图软件、绘图板、绘图笔、打印机、剪刀、胶水等。插图的特点是既可以用各种风格和技法来呈现文字的主题和氛围，也可以

利用图像来吸引读者的注意和兴趣，增加内容的可读性和美感。

DALL·E 3在创作插图时，能够展示其对多样化风格和技法的适应能力，特别适用于根据文字内容创造与其相匹配的视觉图像。DALL·E 3能够有效地呈现文字所传达的主题和氛围，同时吸引读者的注意，增加内容的吸引力和美学价值。

▲ **提示词：** 图书**插图**，异想天开的神奇森林的水彩场景。

▲ **提示词：** 杂志**插图**，一幅充满活力的数字艺术作品，描绘现代城市夜景。

▲ **提示词：** 报纸**插图**，展示城市天际线和街景的黑白水墨画。

▲ **提示词：** 广告**插图**，色彩缤纷、大胆的图形设计，突出新技术产品。

2. 涂色页

涂色页是一种通常用于儿童图书的书页，包含了许多线条图，孩子们可以在其中涂上颜色。这种书旨在帮助儿童提高手眼协调能力、创造力，以及对颜色的认知能力。成年人也可以使用涂色页，作为减压和放松的方式。

DALL·E 3在创建涂色页时，能够准确地生成适用于涂色的清晰线条图和简单图案。DALL·E 3可以根据特定的主题和风格要求生成多样化的线条图，供儿童和成年人使用。使用DALL·E 3创作涂色页时，建议提供具体的主题描述和风格偏好，以确保生成的图案适合涂色。

▶ **提示词**：简单的**儿童涂色页**，以大狮子为主题。图像是黑白的、简单的、轮廓清晰的，并且空间足够宽以供涂色。图像应该是纯黑白线条艺术，避免遮光。

▶ **提示词**：详细有趣的专业**儿童涂色页**，以大狮子为主题。图像是黑白的、简单的、轮廓清晰的，并且空间足够宽以供涂色。图像应该是纯黑白线条艺术，避免遮光。

◀ **提示词**：**供成年人使用的涂色页**，以花园为主题。图像为黑白色、简单、轮廓清晰。图像应该是纯黑白线条艺术，避免遮光。

4.3.3 故事绘本、漫画书、连环画、图画小说

　　故事绘本、漫画书、连环画和图画小说是指用连续的画格和文字来叙述故事的图书，通常以纸质或电子的形式出版和发行。

　　这些图书可以用简练、概括、富有变化的笔墨技法来表现艺术形象，也可以用对话泡、速度线、拟声词等专有的符号语言来生动地叙述故事，调动读者的情绪。这些形式虽然各有特点，但它们共有一些核心特性。

　　它们都采用图文结合的方式来叙述故事或传递信息，利用视觉元素（如人物、场景、动作）和文字（包括对话和叙述）来构建叙事。这种结合赋予了这些作品强烈的视觉吸引力和文化传播能力，使它们成为传递特定文化和观念的重要媒介。

　　虽然它们在形式上有相似之处，都是通过图像和文字结合来叙述故事，但它们在目标受众、内容和主题、形式和结构、艺术和文学价值等方面存在显著差异，具体如表4-1所示。

表 4-1　故事绘本、漫画书、连环画、图画小说的差异

	目标受众	内容和主题	形式和结构	艺术和文学价值
故事绘本	主要面向儿童	倾向于教育性和简单的故事线	以简短的文本和图像为特点，适合一次性阅读	更侧重于启蒙教育
漫画书	通常面向青少年和成年人	通常围绕娱乐性较强的主题，如超级英雄、冒险等	经常以连载形式出版，分册阅读	通常更偏向大众娱乐
连环画	通常面向青少年和成年人	可能更强调传统故事或历史事件（如中国的连环画）	可能以图书形式或小册子形式呈现，通常以连续的图画和少量文字叙述故事	通常更偏向大众娱乐
图画小说	往往面向成年人，注重深层次的主题和复杂的叙事	可能包括更深刻、成熟的主题	一般是单一作品，形式上更接近传统小说	在艺术和文学方面的认可度可能更高，被视为一种艺术形式

1. 绘本故事

绘本故事通常是面向儿童的，以图像为主导，文字内容较少，旨在启发儿童的想象力和初步的阅读技能。

DALL·E 3 在创作绘本故事时，擅长生成引人入胜、富有想象力的图像，适合儿童的视觉和认知水平。DALL·E 3 能够根据简短的文字内容创造符合故事主题的图像，同时激发儿童的想象力。

◀**提示词**：以"毛毛虫的旅行"为主题，创建一个连续的**故事绘本**，以6个场景呈现，画面情节要具有连贯性，角色形象前后一致。宽屏。

2. 漫画书

漫画书是一种图文结合的故事书，通常包含连续的故事情节和角色发展线，通常涉及超级英雄、冒险或科幻主题。

DALL·E 3在创作漫画书的图像内容时，能够设计角色并生成连续的故事情节。DALL·E 3可以创造多样化的角色和场景，符合漫画的视觉风格和叙事结构。

◀ **提示词**：宽屏，黑白**漫画书**面板，以"翼夜鹰"（Night Falcon）为主题，分别呈现以下4个场景。场景一，杰森·雷诺兹在科技实验室进行参观，对科学充满好奇。场景二，一场实验事故发生，杰森不慎接触到未知化合物。场景三，杰森开始展现出非凡的能力，如夜间飞行和超人视力。场景四，杰森对这些新能力感到困惑和恐惧。

3. 连环画

连环画是指用单色或多色的图画配以一定的文字说明，形成一个完整的故事或情节，适合表现历史、传奇、神话等题材的作品。

DALL·E 3在创作连环画时，能够生成形象严谨、细节丰富的艺术图像，以及模仿多种绘画材料和技法。使用DALL·E 3创作连环画时，建议提供详细的情节、角色和场景描述，以及所需的绘画风格和材料。有时候还需要多次尝试以达到连贯和精确的故事表达。

▼ **提示词：** 根据神话题材故事生成**连环画**，展示一个勇敢的年轻人踏上一段旅程，寻找一种神奇的药水来拯救他的村庄。这种药水被一只在深山老林里的神秘龙所守护。他的旅程充满挑战，包括与野兽的战斗、解决谜题和克服自然障碍。最终，他与龙相遇并通过机智和勇气赢得药水，拯救了他的村庄。使用水彩风格依次生成6张图像来展示故事情节，并生成对应每张图像的故事文字。

【1】旅程开始：英雄踏上穿越神秘森林的旅程。

【2】与野兽大战：英雄与森林中的野兽展开一场激烈的战斗。

【3】解开古代谜题：英雄在一个隐蔽的山洞里解开了一个古代谜题。

【4】克服自然障碍：英雄要克服严峻的自然障碍，如湍急的河流或陡峭的悬崖。

【5】与龙相遇：英雄与守护药水的巨龙展开交锋。

【6】凯旋：英雄带着药水回到村子，村民们为他庆祝。

> **提示**
>
> DALL·E 3一般会在生成图像之后给出对应的文本，作为对其生成的图像内容的进一步解释。

4. 图画小说

图画小说通常是独立的作品,主要面向成年人,内容展现相对成熟的主题,通常被认为具有更高的艺术和文学价值。

DALL·E 3 在创作图画小说时,能够表现出其在描绘成熟主题和创造具有艺术及文学价值的图像方面的能力,善于创造面向青少年或成年人的内容,能够捕捉复杂的情感、深刻的主题和细腻的人物刻画。

▲ **提示词:** 油画风格的**图画**,描绘图画小说《青年力量》中的三个场景,宽屏。1.李明是一个热爱科学的青年。2.李明决定改进他的发明来帮助农民。这个场景描绘他在一个车间里勤奋工作,周围是工具和零件,墙上挂着他发明的草图和计划。3.李明发现他的发明可以解决当地农民的灌溉问题,这个场景展示他在农村环境中。

05
DALL·E 3生成摄影图像

本章深入探讨如何利用DALL·E 3创作出各种类型的摄影作品。本章提供丰富的示例和提示词,助力读者发挥出自己的创意潜能。

DALL·E 3在生成摄影图像时，可以模拟多种镜头透视效果，极大地丰富了摄影风格。它能够模拟标准、广角、超广角、长焦、微距、鱼眼、移轴等镜头透视，每种透视都能创造出独特的视觉效果。

同时，DALL·E 3可以模拟多种拍摄角度，例如正面平视、侧面平视、四分之三视角、后视、鸟瞰图视角、蠕虫眼视角、荷兰角、第一人称视角、分割视角等，利用这些角度能够更好地表达故事和情绪。

此外，DALL·E 3还能够生成各种主题的摄影图像，如自然风光、城市景观、肖像、静物、文化、历史、体育、活动，以及概念摄影，丰富了创作的灵感和可能性。

以上这些功能的结合，使DALL·E 3成为一个强大的工具，能够满足多样化的摄影图像创作需求。

5.1 不同镜头透视的摄影图像

DALL·E 3可以生成多种摄影镜头透视的图像，包括：

- 标准镜头透视，模拟人眼视角；
- 广角镜头透视，适合宽阔场景，增加深度感；
- 超广角镜头透视，捕捉极其广阔的场景，强调空间的广度和深度；
- 长焦镜头透视，突出远处的对象，常用于体育和野生动物摄影；
- 微距镜头透视，展示小物体的细节和纹理；
- 鱼眼镜头透视，创造极端广角效果，适合创意摄影；
- 移轴镜头透视，增强对透视和景深的控制，适合建筑、风景以及创意摄影等。

5.1.1 标准镜头透视

标准镜头透视是指使用标准镜头（通常在35~70mm焦距范围内，以50mm最为典型）拍摄时产生的视觉效果。这种镜头提供的透视感非常接近人眼对现实世界的观察效果。

标准镜头透视的主要特点如下。

- **自然的视角和比例**：标准镜头捕捉的图像在视角和比例上与人眼所见非常接近，因此在观看这样的照片时会感到自然舒适。
- **透视失真小**：与其他镜头相比，标准镜头在透视上的失真相对较小。广角镜头可能会放大近景并压缩远景，长焦镜头可能会压缩空间感，而标准镜头接近人眼的自然视角，能够较好地保持场景中对象的相对大小和距离。
- **适合各种场合**：由于其自然的视角，标准镜头适用于各种类型的摄影，如人像、街头、风景等。

简而言之，标准镜头透视是摄影中一种常用的、能够提供自然视觉效果的透视方式，广受摄影师喜爱。

下图是 DALL·E 3 用标准镜头透视生成的城市公园场景的摄影图片，展现了自然平衡的视角和准确的比例。公园中的人物、树木和小径都被捕捉到了，展示了标准镜头透视的典型深度和空间准确性。图中没有夸张的变形或不自然的拉伸，直观反映了人类感知到的自然空间。

提示

只需要在提示词中输入"标准镜头透视"这个关键词，就可以让 DALL·E 3 生成标准镜头透视效果的图像。同样，要想得到接下来讲解的各种镜头透视效果的图像，只需要在提示词中输入对应的透视关键词即可。

5.1.2 广角镜头透视

广角镜头透视是指使用广角镜头(通常焦距小于 35mm)拍摄时产生的视觉效果。广角镜头以其较短的焦距和宽广的视角而著称。

广角镜头透视的主要特点如下。

- **宽阔的视场**:广角镜头能够捕捉比标准镜头更广阔的场景。这使得它非常适合风景摄影、建筑摄影及室内摄影中需要捕捉更大范围的场景。

- **透视强化**:广角镜头增强了透视效果,使得前景对象看起来更大,背景对象则显得更小、更远。这种透视变形可以为照片创造出一种戏剧性的深度感。

- **边缘失真**:在广角镜头拍摄的图像中,其边缘部分可能会出现一定程度的失真。特别是在超广角镜头(如鱼眼镜头)拍摄的图像中,这种失真会更加明显。

- **近距离拍摄**:广角镜头的最小对焦距离通常较短,因此非常适合近距离拍摄,可以在捕捉对象细节的同时保持背景的广阔视野。

- **动态感**:广角镜头的宽阔视场可以捕捉到更多的场景和动作,近大远小的透视效果又增强了画面的深度感和速度感,因此广角镜头使得运动中的物体更具动态感,适合拍摄动态画面,如体育摄影。

- **空间感**:广角镜头的宽阔视场使得画面看起来更加开阔和广袤,近大远小的透视效果增强了画面的纵深感和空间感,适合拍摄广阔空间,如自然景观。

总的来说，广角镜头透视为摄影师提供了一种独特的方式来捕捉和表现世界，尤其适合需要广阔视野和强烈透视效果的摄影场景。

下图是 DALL·E 3 用广角镜头透视生成的一张宽屏的海岸景观全景图片，突显了广角镜头捕捉广阔视野的能力。从细致的前景到遥远的地平线，广角镜头透视营造出一种辽阔感和纵深感。画面边缘略微弯曲，这是广角镜头透视特有的畸变。

5.1.3 超广角镜头透视

超广角镜头透视是指使用焦距非常短（通常小于 24mm）的超广角镜头拍摄时产生的特殊视觉效果。这类镜头提供比标准广角镜头还要宽阔的视角，能够捕捉到极其广阔的场景。

超广角镜头透视的主要特点如下。

- **极宽广的视角**：超广角镜头能够覆盖极其广阔的视场，非常适合拍摄大面积的风景、建筑物和室内环境。

- **显著的透视变形**：由于其宽广的视角，超广角镜头通常会导致图像的边缘产生显著的透视变形。这种变形可以为照片增添戏剧性和动感，但同时也可能扭曲现实。

- **强化的空间感**：超广角镜头增强了近景和远景之间的距离感，使得前景对象看起来更近，而背景则显得更远。

- **极深的景深**：超广角镜头通常能提供很深的景深，意味着从前景到背景的很大一部分都可以保持清晰。

- **创意表达**：由于其独特的视觉效果，超广角镜头常被用于创意摄影，可以创造出非凡的视觉冲击力。

超广角镜头透视提供了一种极为独特的视觉体验，能够捕捉到人眼无法一次性看到的广阔场景。这种透视在摄影中被广泛用于强调空间的广度和深度。

下图是 DALL·E 3 用超广角镜头透视生成的城市全景，展示了城市中的摩天大楼、街道和开放空间的全景视角。超广角镜头透视的效果非常明显，提供了广阔的视野，以及具有动态感和沉浸感的城市视角。图片的中心部分聚焦于一个著名的地标建筑，变形较小，而图片边缘的变形则非常明显。这张图片突出了超广角镜头捕捉城市环境的宏大规模和具体细节的能力。

5.1.4 长焦镜头透视

长焦镜头透视是指使用长焦镜头（焦距通常大于70mm）拍摄时产生的视觉效果。长焦镜头能够拉近远处的物体，使它们在画面中显得更大。

长焦镜头透视的主要特点如下。

- **空间压缩感**：长焦镜头能够减少场景中的透视感，使画面中的物体看起来更接近彼此，从而创造一种空间被压缩的效果。

- **浅景深**：长焦镜头通常会产生较浅的景深，使得背景模糊，从而更好地突出主体。这在肖像摄影中特别有用，可以使被摄者与背景分离，更加突出。

- **减少变形**：不同于广角镜头，长焦镜头在拍摄人像时会减少面部特征的扭曲，使得脸部比例更加自然。

- **远距离拍摄**：长焦镜头特别适合需要从远处拍摄的场景，比如拍摄野生动物或体育赛事，长焦镜头能够让远处的物体成为画面的焦点。

总的来说，长焦镜头透视为摄影师提供了一种在远距离捕捉主题的方法，它能够创造出有力的视觉效果，突出主体，减少背景干扰，并且提供一个紧凑的视觉框架。

下图是DALL·E 3使用长焦镜头透视生成的一只狮子的图片。这张图片的背景因长焦镜头的浅景深而显得模糊，从而突出了主体的狮子，强调了狮子的细节和存在感，且无失真，这展示了长焦镜头将远处主题拉近并将其从周围环境中分离出来的能力。

5.1.5 微距镜头透视

微距镜头透视是指使用微距镜头拍摄时产生的特殊视觉效果。微距镜头用于近距离摄影,可以清晰捕捉微小的物体或细节。

微距镜头透视的主要特点如下。

- **极近的对焦距离**:微距镜头能够对非常近的物体进行对焦,使摄影师能够近距离拍摄小物体,如昆虫、花朵或珠宝等。

- **高放大比例**:微距镜头提供高放大比例,通常是1∶1或更高,这意味着物体在感光元件上的投影可以与实际大小相同或更大。

- **细节的清晰展现**:微距镜头能够展示肉眼难以看到的细节,非常适合捕捉复杂的纹理和微小物体的精细结构。

- **浅景深**:由于其设计和使用方式,微距镜头的景深通常很浅,这使得主体突出而背景模糊,进一步增强了对主体的关注度。

- **创造独特的视角**:微距摄影能够展现一个全新的、微观的世界,帮助摄影师捕捉微小物体或细节的不同寻常的美。

总的来说,微距镜头透视提供了一种独特的视角,能够揭示微小世界中的惊人细节,为摄影师提供了广阔的创意表达空间。

下图是DALL·E 3用微距镜头透视生成的蝴蝶的微距图片，展示了蝴蝶头部肉眼难以看到的细节。图片背景高度模糊，从而孤立了蝴蝶并强调了其特征。这张图片展示了微距镜头提供的独特视角，借此能够欣赏微小生物细节之处的复杂的美丽。

5.1.6 鱼眼镜头透视

鱼眼镜头透视是指使用鱼眼镜头拍摄时产生的一种极端的广角视觉效果。鱼眼镜头是一种特殊类型的超广角镜头，其焦距通常非常短，可以在极小的画幅内捕捉非常广阔的视角，通常接近或等于180°。

鱼眼镜头透视的主要特点如下。

- **极端的视场覆盖**：鱼眼镜头能够捕捉到超乎寻常的宽阔视角，使得拍摄者能够捕捉到几乎半个球面的场景。

- **显著的视觉变形**：由于独特的光学设计，鱼眼镜头会在图像的边缘产生显著的视觉变形，特别是直线和边缘会呈现显著的弯曲。

- **中心放大、边缘压缩**：在鱼眼镜头拍摄的照片中，中心部分的对象通常会被放大，而边缘部分的对象则被压缩和扭曲。

- **独特的创意效果**：鱼眼镜头广泛用于创意摄影中，可以产生独特、夸张的视觉效果，常见于音乐视频、极限运动和某些艺术项目中。

- **环形或全景图像**：有些鱼眼镜头可以产生圆形图像，捕捉到360°的全景。

鱼眼镜头透视提供了一种非常独特和有趣的视觉体验，通过其夸张的变形和广阔的视角，为摄影和视频创作带来新的可能性。

下图是DALL·E 3用鱼眼镜头透视生成的滑板公园的图片，展示了滑板手和坡道。鱼眼镜头透视使图像边缘的滑板手和坡道产生了明显的弯曲和拉伸，而图像的中心部分则更接近真实比例。这张图片充分体现了鱼眼镜头透视在单幅画面中包揽整个场景的能力，为滑板运动提供了一个动态而夸张的视角。这张图片展示了鱼眼镜头透视如何通过其特有的弯曲和扭曲为摄影作品增添创意。

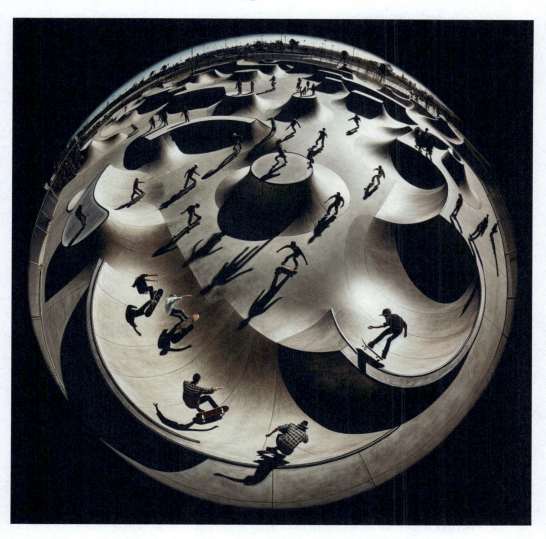

5.1.7 移轴镜头透视

移轴镜头透视是指使用移轴镜头（Tilt-Shift Lens）拍摄时产生的特殊视觉效果。移轴镜头具有独特的机械结构，允许摄影师调整镜头的倾斜角度和平移位置，从而控制图像的透视和焦点。

移轴镜头透视的主要特点如下。

- **透视控制**：通过移动（Shift）功能，摄影师可以改变画面中直线的方向，这可以防止建筑物或其他高大物体在摄影图像中上端变窄的常见透视失真。

- **景深控制**：倾斜（Tilt）功能允许摄影师改变焦平面，从而在非常小的光圈下获得极大的景深，或者在大光圈下创造出极小的景深。

- **选择性焦点**：移轴镜头使摄影师能够创建有选择性的焦点区域，这在某些类型的创意摄影中非常有用，比如可以使现实场景看起来像微缩模型。

- **高质量图像**：移轴镜头通常设计精良，能够产生高质量的图像，尤其体现在边缘清晰度和色彩校正方面。

总的来说，移轴镜头为摄影师提供了对透视、景深和焦点的控制能力，使其成为建筑、风景以及创意摄影的理想选择。通过移轴镜头，摄影师可以创造出独特的视觉效果，突破传统摄影的限制。

下图是DALL·E 3用移轴镜头透视生成的城市风景照，展示了建筑物的结构细节，具有直线不失真的特点，以及镜头的移动效果，使建筑物看起来就像是微缩模型。移轴镜头通过倾斜功能实现了选择性聚焦，使部分图像模糊，同时保持其他区域的清晰，创造了独特的微缩效果。这张图片展示了移轴镜头如何通过控制透视、景深和焦点，为摄影作品带来新的艺术表现形式。

5.2 不同拍摄角度的摄影图像

摄影图像的拍摄角度是指摄影师在拍摄照片时相对于主体的位置和视角。不同的拍摄角度可以显著改变照片的视觉效果和情感表达，是摄影构图中非常重要的元素。

5.2.1 正面平视

摄影的正面平视角度，也称为平视角度（Eye Level Angle），是指摄影师在拍摄时，相机的镜头与主体大致处于同一水平高度。在这个角度拍摄，相机镜头与主体的视线平行，创造出观众日常观看世界的自然视角。

正面平视角度摄影的主要特点如下。

- ○ **自然视角**：正面平视角度提供了一种自然和直观的观看体验，与日常人眼看到的场景相似。

- ○ **中立性**：正面平视角度通常不会像高角度或低角度那样在视觉上给主体增加额外的情感或权力意义。它被认为是比较客观和中立的拍摄角度。

- ○ **亲近感**：正面平视角度模仿了人与人之间的正常视线交流，可以在拍摄人像时创造一种亲近感和亲切感。

○ **应用广泛**：正面平视角度在各种类型的摄影中都非常常见，包括人像摄影、街头摄影、新闻摄影等。

使用正面平视角度拍摄时，摄影师通常会与主体保持一定的水平距离，这有助于呈现一个清晰、无扭曲的视角，使得照片内容更加直接和清楚。

下图是DALL·E 3用正面平视角度拍摄效果生成的一幅繁忙街道的图片，捕捉了街道上的喧嚣场景，包括行走的人们、道路上行驶的汽车和人行道上的商店。正面平视角度提供了对城市环境的沉浸式视图，使观众感觉自己仿佛是场景的一部分，正沿着街道行走。

提示

只需要在提示词中输入"正面平视角度"这个关键词，就可以让DALL·E 3生成正面平视角度效果的图像。同样，要想得到接下来讲解的各种拍摄角度效果的图像，都只需要在提示词中输入对应的角度关键词即可。

5.2.2 侧面平视

侧面平视的拍摄角度（也称为侧平视角）是指在摄影中，摄影师的位置与被摄主体大致处于同一水平线上，但从侧面而非正面拍摄主体。这种角度结合了平视角度的自然视觉感受和侧面拍摄的独特视角，通常用于展现主体的侧面特征或动态。

侧面平视角度摄影的主要特点如下。

- **自然视角**：与正面平视角度一样，侧面平视角度也提供了一种自然的、观众习惯的视角，类似于我们日常观察世界的角度。

- **展示侧面特征**：侧面平视角度特别适合展示对象的侧面轮廓和特征，比如在拍摄人像时展现人的侧脸，或者在拍摄建筑时展现其侧面结构。

- **动态感**：侧面平视角度可以增加图像的动态感，特别是在拍摄移动中的对象（如行走的人或移动的车辆）时。

- **空间和背景的融合**：侧面平视角度允许摄影师更好地将主体与其背景环境结合在一起，使其具有丰富的故事性。

侧面平视角度在摄影中经常被用来增加作品的视觉吸引力和深度，同时保持一种令观众感到熟悉和舒适的视角。

下图是DALL·E 3用侧面平视角度拍摄效果生成的一只坐着的狗的图片，专注于狗的侧面轮廓，捕捉了它的特征和表情。侧面平视角度提供了一种自然而亲密的视角，突出了狗的姿态和性格。

5.2.3 四分之三视角

四分之三视角（Three-Quarter Angle）是一种常见的摄影角度，其中相机相对于被摄主体的水平位置呈大约45°。这个角度不是正面也不是侧面，而是介于两者之间。四分之三视角在人像摄影中尤为常见，因为它能够展现主体的更多维度，同时保持一定程度的面部表情和身体语言。四分之三视角也因其能够平衡主体的细节展示和创造视觉吸引力而受到青睐。

四分之三视角摄影的主要特点如下。

- **展现更多维度**：四分之三视角能够展示人物或物体的更多侧面，比单独的正面或侧面视角提供了更丰富的信息。

- **自然且有吸引力**：在拍摄人物时，四分之三视角通常被认为比正面平视更自然、更有吸引力，因为它同时呈现了人物面部的轮廓和特征。

- **增强深度感和立体感**：四分之三视角展示了主体的部分侧面，有助于增强图像的深度感和立体感。

- **适用性广泛**：四分之三视角不仅适用于人像，还适用于拍摄动物、物品和建筑等。

- **增强视觉故事性**：四分之三视角可以增强视觉故事性，因为它提供了更全面的主体视角，同时保留了一定程度的神秘感。

右图是DALL·E 3用四分之三视角摄影效果生成的一辆老爷车的图片，展现了汽车的流线型设计。这张图片将侧面和正面结合在一起，营造出一种层次感。这种视角使汽车显得动感十足，极具视觉吸引力，有效地展示了汽车的设计细节。

右图是DALL·E 3生成的一位年轻人在城市环境中的肖像，采用四分之三视角将他的侧面和正面融合在一起，创造出了一个充满活力、引人入胜的构图。四分之三视角为肖像增添了动感和吸引力，展示了拍摄对象的个性和特点。

5.2.4 后视

摄影的后视角度是指摄影师从被摄主体的后面进行拍摄，捕捉主体的背部视角。这种拍摄角度在摄影中不如正面或侧面视角常见，但仍然能够提供独特的视觉效果和情感表达。总的来说，摄影的后视角度虽然不如其他角度直接，但仍然是一个强大的视觉叙事方法，能够为摄影作品增添情感深度和多样性。

后视角度摄影的主要特点如下。

- **神秘感和探索性**：由于观众无法看到主体的面部表情，后视角度常常营造出一种神秘感，激发观众的好奇心和想象力。

- **环境和背景重要性**：后视角度拍摄通常强调主体与其所处环境的关系，使画面的背景和主体周围的环境更为重要。

- **叙事和方向性**：后视角度可以强调主体的动向和故事线索，例如，一个人朝向远方或某个特定方向行走的画面，可以传达旅行或探索未知的主题。

- **情感距离**：后视角度可以创造一种情感上的距离，使观众成为一个旁观者，观察但不直接参与其中。

- **创意和艺术表达**：在艺术和创意摄影中，后视角度可以用来探索形式、轮廓和身体语言，提供不同于直接面对主体的视觉体验。

下图是DALL·E 3用后视角度拍摄效果生成的图片，展示了徒步旅行者背着背包，沿着森林小径往前走的画面。后视视角捕捉到了在大自然中冒险和探索的主题，周围的树木和自然景观增添了旅行和发现的乐趣。后视角度展示了徒步旅行者与环境的互动，强调了他与自然世界的联系。

下图是DALL·E 3用后视角度拍摄效果生成的音乐家的垂直肖像，音乐家站在舞台上，面对大量观众。图片聚焦在音乐家的背部，他的乐器营造出舞台的强大存在感。后视视角捕捉了音乐家与观众之间的互动，强调了活动的规模和音乐家与观众之间的情感联系。

5.2.5 鸟瞰图视角

鸟瞰图视角，也被称为俯视角度或高角度视角，是一种摄影和视觉艺术中常用的拍摄角度。在这种角度下，摄影师或摄像机位于被拍摄对象的上方，即从高处向下拍摄。这种视角模拟了鸟类在空中飞行时所看到的景象，因此得名"鸟瞰图"。鸟瞰图视角通过提供一种高视角，增加了场景的深度和广度，使观众能够以新的方式理解和欣赏拍摄对象。随着无人机和高分辨率相机技术的发展，鸟瞰图摄影变得越来越流行和容易实现。

鸟瞰图视角摄影的主要特点如下。

- **高视角**：拍摄点位于被摄对象的上方，通常较高，可以是建筑物的顶层、山丘、飞机或无人机等。
- **全景视野**：鸟瞰图视角提供了广阔的视野，可以捕捉到广阔的地面景观或大面积场景。
- **独特视角**：鸟瞰图提供了一种不同于日常人眼视角的视觉体验，能够揭示场景的新维度和结构。

鸟瞰图视角常用于以下拍摄场景。

- **城市与建筑摄影**：用于展示城市布局、建筑群和街道网络。
- **景观摄影**：捕捉山脉、河流和森林等自然景观的广阔视野。
- **事件和人群摄影**：用于展示大型活动、节日庆典或人群聚集的场景。

○ **地图和规划：**在地理信息系统（GIS）和城市规划中，鸟瞰图可以提供宝贵视角。

○ **艺术和创意摄影：**艺术家和摄影师可以利用鸟瞰图创造独特的视觉艺术作品。

下图是 DALL·E 3 用鸟瞰图视角拍摄效果生成的茂密森林的图片，展示了大量具有不同深浅的绿色的树冠。这张鸟瞰图捕捉到了森林广阔的自然美景，为观察者提供了独特的视角。图片强调从上方看森林的纹理和多样性，突出树冠的光影效果。

5.2.6 蠕虫眼视角

蠕虫眼视角，也称为低角度视角或蛇视角度，是指摄影师将相机放置在接近地面的位置，从低处向上拍摄。这种视角模拟了蠕虫或小动物从地面看世界的效果，因此得名"蠕虫眼视角"。蠕虫眼视角可以为摄影作品带来新颖和有趣的视觉效果，尤其是在想要改变观众的视角或者强调拍摄对象的威严和规模时。这种角度也可以用来创造视觉上的错觉，使普通场景变得更加引人注目和不同寻常。

蠕虫眼视角摄影的主要特点如下。

- **低视角**：摄影师通常将相机放置在地面上或在非常低的高度进行拍摄。
- **增强物体的高度和威严**：使用蠕虫眼视角拍摄时，对象看起来会更加高大和威严，给观众带来压迫感和紧迫感。
- **独特的视觉效果**：蠕虫眼视角为观众提供了一种不常见的视觉体验，增加了画面的趣味性和新颖感。

蠕虫眼视角常用于以下拍摄场景。

- **建筑摄影**：用于强调建筑的高度和设计感，使建筑看起来更加雄伟。
- **自然摄影**：捕捉树木、花朵或其他自然元素的细节，增强其在画面中的存在感。
- **人像摄影**：给人物肖像增添戏剧性，使被摄者显得更加强大和显眼。
- **艺术和创意摄影**：创造独特而有趣的视角，打破常规的构图规则。

下面这些图片都是 DALL·E 3 用蠕虫眼视角拍摄效果生成的：左图中蠕虫眼视角下的高耸的雕塑仿佛伸向广阔的天空，强调了雕塑的规模和艺术性；中间图为蠕虫眼视角下的古老的石桥，展示了错综复杂的建筑细节和横跨于宁静河流之上的桥梁高度，以及晴朗的天空背景；右图为蠕虫眼视角下的熙熙攘攘的城市街道，捕捉到了高耸入云的建筑之间的行人与车辆，从地面视角传达城市能量。

5.2.7 荷兰角

荷兰角拍摄角度，也称为倾斜角或斜角拍摄角度，是摄影中常用的一种技术，是指摄影师将摄像机或相机倾斜一定角度进行拍摄。这种角度不是水平的，也不是垂直的，而是处于两者之间的某个角度。荷兰角是一个表现强烈视觉效果的工具，当正确使用时，可以极大地增强视觉叙事和情感表达。然而，过度使用或不恰当使用可能会分散观众的注意力或造成观众的困惑。

荷兰角拍摄角度的主要特点如下。

- **倾斜构图**：相机被故意倾斜一定角度，使得画面看起来是斜的。
- **引起不安感**：荷兰角常用于创造一种不平衡或不安的感觉，增加视觉紧张感。
- **打破常规**：与传统的水平或垂直拍摄不同，荷兰角打破了观众的视觉习惯。

荷兰角常用于以下拍摄意图。

- **强化情感表达**：用于加强场景的情感强度，如混乱、紧张、失衡或动荡。
- **表达主观视角**：可以用来表达人物的主观感受或心理状态。
- **增加视觉吸引力**：在某些情况下，用于增加画面的艺术性和视觉吸引力。
- **电影和电视中的应用**：在电影和电视制作中，荷兰角常被用来表达特定的情绪或加强故事的叙述效果。

下面的图片是DALL·E 3使用荷兰角拍摄效果生成的戏剧性图片：左图展现了车水马龙的城市街景，镜头倾斜，营造出城市环境中的不安感和动态感；右图描绘了一个阴暗的身影走在一条空旷、光线昏暗的小巷中，倾斜视角增加了场景的神秘感和令人不安的气氛。两张图片都说明了使用荷兰角拍摄能够为场景增添戏剧性、紧张感或活力。荷兰角为各种主题提供了新鲜和非传统的视角。

5.2.8 第一人称视角

第一人称视角拍摄是模拟一个人从自己的视角看到的场景。在这种拍摄方法中，相机被置于拍摄者的眼睛位置，模拟观看者自己的视角。第一人称视角的拍摄角度能够为观众提供身临其境的体验，使观众能够从主角的视角感受和理解故事。这种方法能够有效地传递情感，加强叙事的紧密性。

第一人称视角摄影的主要特点如下。

- **观看者的视角**：模拟观看者的视线，使观众感觉就像是通过自己的眼睛观看场景。

- **沉浸感**：第一人称视角可以提供一种高度沉浸的体验，使观众感觉自己置身于场景之中。

- **个人化体验**：第一人称视角强调个人体验，使观众感受到拍摄者的视觉和情感体验。

- **直接性和紧迫感**：第一人称视角可以增加叙事的直接性和紧迫感，特别是在动作场景和冒险活动中。

第一人称视角常用于以下拍摄场景。

- **虚拟现实**：在虚拟现实（VR）体验中常使用第一人称视角，以提供沉浸式的视觉体验。

- **视频游戏**：第一人称射击（FPS）游戏和冒险游戏常采用第一人称视角。

- **运动摄影**：例如使用头戴式相机拍摄滑雪、骑行或攀岩等活动。

- **个人日记或旅行记录**：记录日常生活或旅行体验，提供个人视角的故事叙述。
- **电影和视频制作**：在某些电影或视频中用于创造紧张感或增加故事的沉浸感。

下图是 DALL·E 3 使用第一人称视角拍摄效果生成的图片，从徒步旅行者的视角出发，在崎岖的山路上俯视自己的脚下，前方是令人叹为观止的风景。

5.2.9 分割视角

分割视角（Split-Level Angle）是一种特殊的拍摄角度，主要用于同时展示水下和水上两个不同的环境。这种视角的拍摄通常使用防水相机和特殊的水下摄影设备来实现。在分割视角照片中，画面一半位于水面之上，另一半位于水面之下，创造出一种独特的视觉效果。总的来说，分割视角拍摄角度是一种创造性和技术性兼备的摄影方式。

分割视角摄影的主要特点如下。

- **展示两个世界**：分割视角能够同时展示水面以上和水面以下的景象，如水下的海洋生物和水面上的风景。
- **技术挑战**：这种拍摄方式在技术上比较具有挑战性，需要精确控制相机位置和水平线，以确保水面以上和以下的部分都能被清晰地捕捉。
- **独特视觉效果**：分割视角提供了一种非常独特的视觉体验，可以呈现两个完全不同环境的交界处的奇特和美妙。
- **广泛应用于自然和野生动物摄影**：这种拍摄角度在自然和野生动物摄影中特别受欢迎，尤其是在拍摄海洋和湖泊等水域环境时。
- **创意表现**：分割视角拍摄不仅是展示水下世界的工具，也是一种创意表达方式，可以用于艺术摄影和环境保护摄影。

右图是DALL·E 3使用分割视角生成的，显示了一个人在海面附近浮潜，以及海水中五颜六色的海洋生物。图像的上半部分捕捉到浮潜者带着浮潜装备，漂浮在清澈湛蓝的海洋上，下半部分则展示了一个充满活力的水下生态系统，里面有珊瑚和热带鱼。这种分割视角提供了一个迷人的画面，将悠闲的海面活动与丰富多彩的水下世界组合在一起，突出了海洋的美丽和多样性。

5.3 不同主题的摄影图像

本节将 DALL·E 3 的应用重点转向生成具有特定主题的摄影图像,涵盖自然风光、城市景观、肖像、静物、文化、历史、体育、活动、概念摄影等广泛的主题。

对于每个主题,DALL·E 3 都提供了示例及其提示词,读者可以参考这些示例,并根据自己的想象和需求生成具有丰富细节和情感深度的摄影作品。DALL·E 3 在摄影图像生成方面具有多功能性和灵活性,为创作提供了广阔的灵感来源和表达空间。

5.3.1 自然风光与城市景观

DALL·E 3 可以创造出引人入胜的自然风光和城市景观图像,为摄影师和艺术家提供丰富的创作灵感,帮助他们探索和呈现自然风光与城市环境中的美学价值。

1. 自然风光

自然风光摄影专注于捕捉自然界的美丽和多样性,如山脉、森林、沙漠、湖泊、海洋、天空和野生动植物等。自然风光摄影不仅是对自然美景的记录,也是摄影师对自然界深深的敬畏和赞美。通过自然风光摄影作品,观众可以体验到远离城市喧嚣、回归自然的宁静和美好。

自然风光摄影的主要特点如下。

- **景观美学**:自然风光摄影强调自然景观的美学价值,包括色彩、光线、形状和纹理。

- **自然的原始状态**:自然风光摄影倾向于展现自然界未受人类干扰的原始状态。

- **情感和情绪表达**:自然风光摄影作品通常能够引发观众的情感共鸣,如自然带来的平静、庄严、壮观或神秘。

- **光线和天气的变化**：自然风光摄影师往往利用不同的光线和天气条件来捕捉独特的景观。

- **探索和冒险**：自然风光摄影常常涉及探索偏远和未知的自然区域，以寻找独特的拍摄地点。

- **增强环境保护意识**：自然风光摄影可以增强人们对自然环境和野生生物的保护意识。

▲ 提示词：**自然风光**，拍摄山脉，在湛蓝的天空下，有白雪皑皑的山峰、雄伟的山峦、郁郁葱葱的山谷和崎岖的地形。

▲ 提示词：**自然风光**，拍摄茂密的森林，其中有高耸的树木和茂密的灌木丛，阳光透过树叶，营造出宁静而神秘的氛围。

2. 城市景观

城市景观摄影捕捉城市环境的各个方面，包括建筑、街道、公共空间、夜景等。城市景观摄影不仅记录城市的物理形态，还捕捉城市的文化、氛围和生活节奏。城市景观摄影不仅是对城市美学的捕捉，也是对城市生活的一种深刻理解和表达。摄影师通过镜头探索和解读城市的多样性、复杂性，以及人与环境之间的互动。

城市景观摄影的主要内容如下。

- **建筑摄影**：专注于拍摄城市中的建筑物，包括著名地标、历史建筑、现代摩天大楼等。它不仅记录建筑的外观，还探索建筑的设计、形状及其与周围环境的关系。
- **城市天际线**：捕捉城市的整体轮廓和天际线，特别是在日落时分或夜晚，城市灯光为天际线增添迷人的视觉效果。
- **街道摄影**：记录城市街道上的日常活动，展现城市的动态和人文氛围。
- **公共空间**：探索城市的公共区域，如广场、公园和市场等，这些地方是社会互动和文化表现的舞台。
- **城市细节**：关注城市中的小细节，如街头艺术、商店橱窗、路标等，这些细节往往揭示了城市的个性和文化背景。
- **城市夜景**：利用夜间摄影技术捕捉城市夜晚的光影效果，展现城市在夜晚的不同面貌。
- **社会议题**：借助摄影探讨城市中的社会问题，如城市发展的不平衡。

▲ 提示词：**城市景观**，市场摄影，一个动态的形象，展示城市市场的喧嚣，小贩和购物者在熙熙攘攘的拥挤环境中。

▲ 提示词：**城市景观**，建筑摄影，风景优美的城市屋顶景观，新旧建筑的混合一直延伸到远处。

◀ **提示词：城市景观**，夜景摄影，夜间城市桥梁的艺术形象，被五颜六色的灯光照亮，倒映在桥下的水面上。宽屏。

5.3.2 肖像与静物

DALL·E 3能够创造出生动的肖像作品，捕捉人物的各种特征和情感，无论是真实的人物还是虚构的角色。

同时，DALL·E 3在静物摄影方面也表现出色，能够生成细致和富有艺术感的静物图像，涵盖从日常物品到自然元素的广泛范围。

1. 肖像摄影

肖像摄影专注于捕捉人物的面貌、表情、个性和情感状态。肖像摄影不仅拍摄人物的外貌，还探索和揭示人物的内心世界。肖像摄影的魅力在于其能够揭示人类的复杂性和多样性。每张肖像都是独一无二的，反映了被摄者的个性、情感和生活故事。通过肖像摄影作品，观众可以与被摄者产生共鸣。

肖像摄影的主要特点如下。

- **捕捉个性：** 肖像摄影的主要目的是揭示和强调个体的独特性和个性。
- **表达情感：** 通过捕捉被摄者的表情和眼神来传达情感和情绪。
- **情感连接：** 肖像摄影师往往试图建立与被摄者的情感连接，以更真实地捕捉他们的特性。
- **故事讲述：** 好的肖像能够讲述一个故事，揭示被摄者的生活经历或背景。

肖像摄影的主要应用如下。

- **传统肖像：** 通常在有限的环境（如摄影棚）内进行，强调被摄者的面部和表情。
- **环境肖像：** 在自然场景或日常环境中进行拍摄，强调被摄者与环境的关系。
- **生活方式肖像：** 捕捉人们在自然状态下的日常生活。
- **艺术肖像：** 更加注重创意和艺术表达，可能包括非传统的姿势、光线和构图。

▲ **提示词：** 一位年轻优雅的中国女性的**肖像摄影**，捕捉她独特的个性和情感。背景自然，体现她的优雅。重点是她的面部表情，传达出一种精致和深邃的感觉。竖屏。

▲ **提示词：** 一位中国儿童的**肖像摄影**，捕捉其快乐和纯真。画中的背景充满童趣，色彩斑斓，烘托出孩子欢快的表情和活泼的神态。焦点集中在孩子灿烂的笑脸上。竖屏。

▲ **提示词：** 一位头发花白的中国老人的**肖像摄影**，展现其活力和精神。重点捕捉他生动的眼神和富有表情的脸庞，反映出他的智慧和人生经历。背景宁静。竖屏。

▲ **提示词：** 一位年轻英俊的中国男子的**肖像摄影**，展现他独特的个性和风格。拍摄环境轻松自然。重点是他的面部表情，尤其是眼神，传达出自信和魅力。竖屏。

2. 静物摄影

静物摄影专注于捕捉静止的对象，通常会对物品进行精心排列，以揭示其美学、形状、质感和色彩。静物摄影是一种在摄影师控制之下的艺术形式，它不仅要求技术上的精确性，也需要艺术上的创造性。静物摄影广泛应用于广告、商业、艺术和日常生活摄影中。通过静物摄影，摄影师可以探索物品的内在美，同时表达自己的视觉观点和创意想法。

静物摄影的主要特点如下。

- **多样性**：可以拍摄各种静止的物体，如水果、花卉、日用品、古董、书籍等。
- **主题表现**：通过选定的物品传达特定的主题或情感，如季节变化、时间流逝、生活方式等。
- **光线元素**：光线在静物摄影中至关重要，它不仅照亮物体，还创造阴影和高光，增强物体的纹理和轮廓。
- **控制与创造**：摄影师可以通过自然光或人工光源精细控制与创造光线效果。
- **精心布局**：摄影师会仔细排列物品，以创造平衡、和谐或紧张的氛围。
- **背景选择**：选择合适的背景以增强主体的视觉效果。
- **创意空间**：静物摄影为摄影师提供了广阔的创意空间，可以实验不同的拍摄技巧、光线效果和构图。
- **情感传达**：虽然是静态物体，但摄影师也可以通过静物摄影表达故事和情感。

▲ **提示词：静物摄影**，一个设计复杂的古董怀表的详细图像，怀表躺在一张旧地图上。

▲ **提示词：静物摄影**，极简主义的构图，在光滑、反光的表面上呈现时尚的现代腕表，专注于手表的优雅设计和光影的相互作用。

5.3.3 文化与历史

文化与历史是摄影的重要主题。DALL·E 3 可以生成展现不同文化背景和历史时期的图像。

DALL·E 3 能够精准地再现从古代文明遗迹到现代历史事件的各类场景，这提供了一种独特的方式来探索和呈现文化与历史主题，为教育、研究和艺术创作提供了有价值的视觉资源。

1. 文化摄影

文化摄影涉及捕捉和展示不同群体、民族和地区的文化特征，通常反映了人类丰富多样的文化遗产。文化摄影不仅是对美学的追求，更是对人类文化多样性的记录和尊重。通过文化摄影作品，观众可以更好地理解和欣赏不同文化的独特性和内在价值。

常见的文化摄影主题如下。

- **传统服饰与装束**：拍摄不同文化背景下的传统服饰，如民族服装、仪式服饰。
- **节日和庆典**：记录各种文化的节日庆典，包括传统节日、民族庆典等。
- **日常生活场景**：展示不同文化背景下人们的日常生活，如饮食习惯、家庭生活、劳动方式等。
- **艺术和手工艺**：捕捉各种文化中的艺术表现形式，如舞蹈、音乐、绘画、手工艺品等。
- **社会仪式和习俗**：描绘不同文化中的婚礼、葬礼、成人礼等社会习俗。
- **民俗和传说**：探索与民间传说、故事和神话相关的文化元素。

▲ **提示词**：**文化摄影**，捕捉中国传统京剧人物，红脸，形象英武勇猛，身着精致的盔甲，在舞台上引人注目，展现中国戏曲独特的艺术形式。

▲ **提示词**：**文化摄影**，捕捉中国舞狮文化的精髓，展示一场充满活力和动感的舞狮表演。表演者身着精心制作的狮子服装，色彩丰富，细节栩栩如生。场景设置在中国传统的节日或庆祝活动期间。

2. 历史摄影

历史摄影聚焦于捕捉和展示与历史相关的场景、事件、人物、建筑和文物。历史摄影通常具有教育意义和纪念价值，帮助我们更好地理解和回顾过去。历史摄影通过可视化的方式让观众能够直观地感受历史，理解历史的深远影响，并从中获得教育和启发。

常见的历史摄影主题如下。

- **历史事件**：重大的历史事件，如战争、革命、政治活动、重要演讲等。

- **历史人物**：重要的历史人物肖像，如政治家、科学家、艺术家、社会活动家等。

- **历史建筑和遗迹**：古代建筑、城堡、寺庙、遗址、纪念碑等。

- **文物和艺术品**：博物馆内的文物、古代艺术品、手稿和典籍等。

- **传统文化和生活方式**：展现古代社会的日常生活、传统习俗、节庆活动等。

- **历史变迁**：展示城市、乡村或某个地区随时间变化的过程。

- **军事历史**：战争遗址、不断演进的军事装备、纪念性建筑物等。

- **社会历史**：反映社会结构、民俗和传统的历史场景。

◀ **提示词**：**历史摄影**，拍摄中国云南丽江古城特定区域的中近景。该图片应能捕捉到更亲切的建筑美景和当地文化。宽屏。

◀ **提示词：历史摄影**，中国西安秦始皇兵马俑全景图：在一个大型地下大厅中，一排排栩栩如生的兵马俑排成战斗队形。宽屏。

5.3.4 体育和活动

DALL·E 3可以生成捕捉体育赛事激动人心的瞬间和各类活动独特氛围的图像。无论是展现足球、篮球、田径等体育项目的动态场面，还是重现音乐会、节日庆典等活动场景，DALL·E 3都能够以高度的精准度和创造性对场景进行再现。

在体育和各类活动主题下创作出引人注目的作品，不仅丰富了DALL·E 3在摄影图像生成方面的多样性，也为摄影师和创作者提供了广泛的灵感来源。

1. 体育摄影

体育摄影专注于捕捉体育运动中的动态瞬间、竞技场面，以及与体育相关的文化和环境。体育摄影不仅展示运动的激烈和美感，还揭示运动员的精神和情感。体育摄影不仅是体育活动的记录，还是捕捉人类精神和情感的艺术形式。通过体育摄影作品，观众可以感受到运动场上紧张、激动和欢乐的氛围。

常见的体育摄影主题如下。

- **竞技瞬间**：记录比赛中的关键时刻，如进球、得分、胜利的瞬间。
- **运动员肖像**：捕捉运动员的情感和表情，如专注、兴奋、庆祝或失望。
- **极限运动**：展示极限运动的刺激和危险，如滑板、冲浪、攀岩。
- **团队合作**：展现团队运动中的协作和互动，如足球、篮球、排球。
- **运动文化**：探索与特定运动相关的文化和传统，如奥运会开幕式、民族传统体育活动。
- **训练和准备**：记录运动员的训练、热身和准备活动。
- **体育场馆和观众**：展示体育场馆的氛围和观众的反应。
- **儿童和青少年体育**：记录儿童和青少年参与体育活动的情景。
- **残疾人体育**：展现残疾人参与体育活动的勇气和精神。
- **后台故事**：揭示运动员的个人故事、训练背后的辛劳和牺牲。

▲ **提示词**：**体育摄影**，一名专业冲浪者熟练地在强大而不可预测的海洋中驾驭巨浪，场面惊心动魄，展示出这项运动的刺激和危险。宽屏。

▶ **提示词：体育摄影**，一名篮球运动员在半空中投篮，场面动感十足，捕捉运动员在动态环境中的敏捷性和技巧性。

2. 活动摄影

活动摄影主要捕捉各种活动和事件的精彩瞬间，这些活动可以是私人的、社会的或文化的。活动摄影不仅记录事件的外在景象，还捕捉参与者的情感和互动。活动摄影的魅力在于其能够捕捉并传达活动的气氛和情感，使观看者能够通过照片体验和感受那些特殊时刻。

常见的活动摄影主题如下。

- **婚礼和庆典**：记录婚礼仪式、接待晚宴、生日派对等私人庆祝活动的瞬间。
- **音乐会和表演艺术**：捕捉音乐会、戏剧、舞蹈表演、喜剧秀等现场表演的精彩瞬间。
- **文化和节庆活动**：拍摄节日庆典、文化展览等公共活动。
- **企业和商业活动**：记录会议、产品发布会、商业晚宴等商业活动。
- **学术和教育活动**：拍摄学术会议、毕业典礼、讲座、研讨会等教育场合。

- **纪实和街头摄影**：捕捉日常生活中的瞬间，反映社会生活的真实面貌。
- **家庭和儿童活动**：记录家庭聚会、儿童游戏和活动等温馨场景。

▲ **提示词**：活动摄影，展现温馨的婚礼活动画面，捕捉一对夫妇交换誓言的那一刻，背景优美，表达爱与承诺的主题。

▲ **提示词**：活动摄影，捕捉现场摇滚音乐会活动令人振奋的画面，乐队在舞台上充满活力地表演，闪耀的灯光照亮现场，一群兴奋的歌迷欣赏着音乐。宽屏。

5.3.5 概念摄影

概念摄影是一种艺术摄影形式，它强调在创作过程中传达一个想法、主题或概念。与传统摄影不同，概念摄影不仅记录现实世界的场景，还将影像作为一种媒介，来探讨更深层次的意义、情感或社会问题。概念摄影是一种具有强烈个性化的艺术表达形式，它使摄影师能够超越传统摄影的界限，创造出具有深度和多层次意义的作品。

概念摄影的主要特点如下。

- **讲述故事或传达信息**：概念摄影作品往往试图讲述一个故事或传达一种特定的情感或思想。

- **预先构思和策划**：概念摄影通常需要精心的构思和策划，摄影师会创造特定的场景来表达他们的概念。

- **象征和隐喻**：概念摄影经常使用象征性元素和隐喻来加深作品的意义。

- **情感和情绪的表达**：通过有意识地运用色彩、光线、构图等元素，概念摄影作品往往能够引起观众的情感共鸣。

- **社会和文化评论**：许多概念摄影作品试图对社会、文化等议题发表评论或提出问题。

- **创新和实验性**：概念摄影鼓励创新和实验，摄影师可能会使用非传统的摄影技术或后期处理技术来实现他们的创意。

- **观众参与**：概念摄影作品往往需要观众积极思考和解读，以理解其背后的含义。

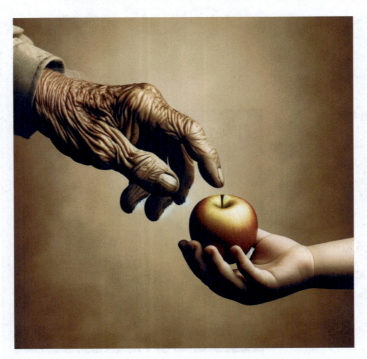

◀ **提示词**：高度详细的**概念摄影**图像，展示一只满是皱纹的老手将光滑的新鲜苹果递给年幼的孩子的手。该图像应象征知识的转移和生命从一代到下一代的循环。在构图中捕捉一种连续性和时间流逝的感觉，并明确关注衰老和年轻皮肤之间的对比。背景应该是柔和且不起眼的，以保持观众对手和苹果的注意力。

06
DALL·E 3生成设计作品

本章聚焦于如何应用DALL·E 3进行各种类型的设计工作,包括平面设计、服装设计、室内设计、多媒体设计、产品设计等,并为读者提供宝贵的设计资源和灵感。

DALL·E 3 在设计方面具有多样性和灵活性，它可以作为一个快速生成和优化创意的工具，帮助用户探索和实现创新性的设计概念。

本章首先介绍在使用 DALL·E 3 进行设计时应考虑的几个关键原则，为创作专业和高质量的设计作品奠定基础。这些原则有利于指导读者利用 DALL·E 3 的高级功能来创造具有创新性且实用的设计作品。

接着，本章详细介绍了 DALL·E 3 在各种设计领域的应用，包括平面设计、服装设计、室内设计、多媒体设计和产品设计，每个类别都配有具体的应用案例及提示词。这些应用案例展示了 DALL·E 3 在设计领域的广泛适用性和强大的创造力。需要注意的是，DALL·E 3 生成的设计图像大多需要进一步调整和完善，以满足特定的设计标准和要求。

6.1 设计作品的原则

在使用 DALL·E 3 来生成设计作品时，考虑以下设计原则至关重要。

- 清晰的目标和意图
- 创意性和原创性
- 视觉平衡和构图
- 色彩理论的应用
- 文化敏感性和包容性
- DALL·E 3 的局限性
- 持续的迭代和反馈

6.1.1 清晰的目标和意图

在生成图像之前，需明确设计的目标和意图。这包括理解目标受众、预期的信息传递，以及设计应该传达的情感或概念。在使用 DALL·E 3 或任何其他设计工具来生成设计作品时，有清晰的目标和意图非常重要，原因如下。

- **指导创意过程**：清晰的目标和意图为创意过程提供方向。它帮助设计师或使用者集中精力于特定的设计目标上，确保最终产出符合预期的设计图像。

- **提高效率**：当目标和意图明确时，可以更有效率地使用资源和时间。这避免了在不必要的迭代和修改上浪费时间，从而快速达到满意的结果。

- **增强沟通效果**：清晰的目标和意图有助于在创作过程中更好地沟通。这对于个人项目来说可能不那么重要，但在团队协作或与客户沟通时尤为关键。
- **满足用户需求**：明确的目标有助于确保设计作品能够满足用户的具体需求。这涉及对目标受众的理解，以及如何通过设计来解决他们的问题或满足他们的需求。
- **提升设计质量**：一个有明确目标和意图的设计往往有助于创造出既美观又实用的作品。
- **增强创作的针对性**：清晰的目标和意图使得创作过程更加具有针对性，这对于使用DALL·E 3这样的工具来说特别重要。因为DALL·E 3可以生成基于特定提示词的图像，所以指令的明确性将直接影响DALL·E 3输出图像的准确性和质量。
- **评估和改进**：有了明确的目标，可以更容易地评估设计作品的成功与否，并根据需要进行改进。这也有助于设计者学习和成长，提高未来设计项目的成功率。

总的来说，无论是使用传统方法还是使用DALL·E 3这样的AI图像生成工具，清晰的目标和意图是设计成功的关键，这不仅有助于提高创作过程的有效性和效率，还能确保设计作品有效地传达信息并满足预期的功能和美学标准。

案例：科技产品广告

◆ **需求**：一张展示新型智能手机的广告图像，目的是展示手机的创新功能和独特设计。图像应突出手机的现代感和高科技特性。

◆ **尺寸**：竖屏（1024×1792像素）。

> **提示**
>
> 可以将详细的需求加上尺寸作为提示词，让DALL·E 3生成图像，右图为DALL·E 3生成的一个结果。

6.1.2 创意性和原创性

DALL·E 3及任何其他创意工具在生成设计作品时，都是基于现有的样式和元素创造图像，因此强调创意性和原创性至关重要，原因如下。

- **区分性**：原创性和创意性强的设计能够使作品在众多设计中脱颖而出。这对于品牌建立、产品推广和艺术表达等方面尤为重要，因为独特的视觉效果更容易吸引观众的注意力并给他们留下深刻印象。

- **表达个性和品牌价值**：创意性和原创性的设计可以更好地表达个人或品牌的独特风格和价值观。这有助于建立独特的品牌形象和个人风格，从而在观众心中建立一种持久的认同感。

- **鼓励创新**：创意性和原创性鼓励设计师思考新的方法和观点，推动设计领域的创新。这不仅对个人发展有益，还有助于整个设计行业的进步。

- **避免版权问题**：原创设计降低了侵犯版权和引起其他法律问题的风险。在设计中保持创意性和原创性，意味着应避免使用未经授权的素材，从而遵守法律规定。

- **提升情感联系**：创意性和原创性的设计往往能更好地与观众建立情感联系，引发观众的情感反应，从而增强信息传递的效果和深度。

- **DALL·E 3的特性利用**：DALL·E 3作为一个基于人工智能的工具，能够将简单的提示词转化为复杂且具有创意性的视觉作品。利用DALL·E 3进行原创性创作，可以探索出人类设计师未曾想到的新颖想法和视觉表达。

- **持续的挑战和学习**：追求创意性和原创性的设计是一个不断学习和挑战自我的过程。它要求设计师保持好奇心，不断探索新的技术、趋势和创意方法。

总之，创意性和原创性在设计过程中的重要性不仅在于能够创作出视觉上吸引人的作品，更在于它们可以帮助设计师表达独特的观点，创造有意义的作品，并推动整个设计行业的发展。

案例：时尚设计概念

- **需求**：时尚设计概念，展示一位穿着具有强烈未来感的服装的模特。这个设计应结合传统服饰元素和现代科技，如可持续材料和互动元素，展现时尚与功能的完美结合。

- **尺寸**：竖屏（1024×1792像素）。

6.1.3 视觉平衡和构图

合理的布局和视觉平衡对于设计的有效性至关重要，包括考虑元素布局、色彩对比和视觉焦点。在使用DALL·E 3或任何其他设计工具来生成设计作品时，注意视觉平衡和构图非常关键，原因如下。

- **增强视觉吸引力**：良好的视觉平衡和构图能够创造一种视觉上的和谐和美感，使观众感到愉悦，使设计作品更吸引人。

- **传达正确的信息**：视觉平衡和构图不仅影响美学，还能传达特定的信息和情感。例如，对称性可以传达稳定性和正式感，而不对称性可以传达动感和现代感。

- **创造焦点和重点**：通过构图，可以在设计中创造焦点，突出重要元素，引导观众注意最关键的部分。

- **激发情感反应**：视觉元素的排列和组合可以激发不同的情感反应。设计师可以利用这一点来增强设计的情感影响力。

- **利用DALL·E 3的潜力**：DALL·E 3可以根据提示词生成具有特定构图和平衡的图像。明确指导DALL·E 3使用特定的视觉布局，可以充分利用其生成高质量图像的能力。

- **支持品牌一致性**：对于品牌设计来说，一致的视觉平衡和构图可以加强品牌的识别度，创造出具有一致性的品牌形象。

综上所述，视觉平衡和构图是设计中的基本元素，对于创造美观、有效和专业的设计至关重要。无论是使用传统的设计方法还是利用DALL·E 3这样的先进工具，都应当重视这一原则。

案例：品牌设计中的对称性

◆ **需求**：一个品牌标志，采用对称性布局来传达稳定性和专业性。标志中的元素应在视觉上平衡，给人以简洁而强烈的印象。

◆ **尺寸**：正方形（1024×1024像素）。

6.1.4 色彩理论的应用

色彩不仅影响设计的美观度，还能传达特定的情感和信息。选择合适的色彩组合可以增强设计的吸引力和传达力。在使用DALL·E 3或其他任何设计工具生成设计作品时，注意色彩理论的应用非常重要，原因如下。

- 情感和心理影响：色彩对人们的情感和心理有着深刻影响。不同的颜色能够激发不同的情绪和感受，如红色常常与激情和能量相关联，而蓝色则传达出平静和可靠的感觉。在设计中恰当地应用色彩，可以有效地传达预期的情绪和信息。

- 吸引目标受众：色彩有助于吸引特定的目标受众。例如，明亮的、鲜艳的色彩可能更吸引年轻人，而保守的色彩则可能更吸引成熟或专业人士。

- 增强品牌识别度：色彩是识别品牌的关键元素之一。一致的色彩有助于建立品牌形象，并使品牌在消费者心中留下深刻印象。

- 提高视觉吸引力和可读性：适当的色彩对比可以提高设计的视觉吸引力和可读性。例如，在深色背景上使用浅色文字可以增加对比度，使文字更易于阅读。

- 创建视觉层次和焦点：通过使用不同的色彩，可以在设计中创造视觉层次和焦点，引导观众注意到最重要的元素。

- 传达文化和价值观：不同的文化对色彩有不同的解读和关联。应用色彩时应确保设计在不同文化背景下传达正确的信息和价值观。

总的来说，色彩不仅是设计的一个重要美学元素，还承载着传达情感、信息和品牌价值的重要功能。在设计过程中正确地应用色彩理论，可以显著提升设计作品的有效性和吸引力。

案例：和谐与平衡的室内装饰设计

- ◆ 需求：一个室内装饰设计，使用绿色和棕色的和谐色彩搭配，营造出一种自然、平衡和舒适的氛围。色彩的搭配需考虑饱和度和亮度，创造出视觉上令人愉悦和协调的效果。

- ◆ 尺寸：正方形（1024×1024 像素）。

6.1.5 文化敏感性和包容性

在设计中应考虑文化敏感性和包容性。这意味着要避免使用可能被视为冒犯性的图像或符号，并确保设计对不同背景的观众都是友好和包容的。在使用 DALL·E 3 或任何其他设计工具来生成设计作品时，考虑文化敏感性和包容性非常重要，原因如下。

- **尊重多样性**：我们生活在一个多元化的世界中，人们有着不同的文化和背景。考虑文化敏感性和包容性可以确保设计不会无意中冒犯或排斥某些群体。

- **增强全球吸引力**：对文化敏感性和包容性的考虑有助于确保设计在全球范围内都具有吸引力，这对于打造国际品牌或在全球市场上推广产品尤为重要。

- **避免负面反应和争议**：不考虑文化敏感性可能导致负面反应和公关危机，这可能损害品牌声誉和销量。

- **建立正面品牌形象**：具有包容性和文化敏感性的设计可以帮助企业建立积极的品牌形象，显示企业的社会责任感和对多元文化的尊重。

- **提高设计的可接受性和效果**：设计作品如果能够反映和尊重观众的多样性，就会更容易被观众接受，并在目标受众中产生更大的影响。

- **促进创意思考**：考虑文化敏感性和包容性可以激励设计师从不同的角度进行思考，从而创造出更创新和独特的设计。

总之，考虑文化敏感性和包容性是有效设计的重要组成部分，不仅有助于创造出更具吸引力和影响力的设计作品，还能体现设计师的社会责任感和对多样性的尊重。

案例：包容性产品广告

- ◆ **需求**：一则展示产品多样性和包容性的广告，多种肤色的手握着不同颜色和样式的产品，强调产品适合各种消费者。

- ◆ **尺寸**：正方形（1024×1024 像素）。

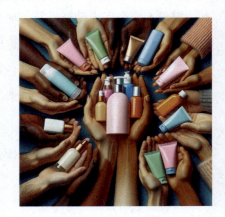

6.1.6 DALL·E 3的局限性

虽然DALL·E 3是一个强大的工具，但它也有局限性。了解其局限性可以更有效地利用它来创造令人印象深刻的设计。在使用DALL·E 3或任何其他技术工具来生成设计作品时，了解其局限性非常重要，原因如下。

- **设定合理的期望**：了解DALL·E 3的技术局限性有助于设定合理的期望。这意味着你需要理解DALL·E 3能够做什么，以及它可能无法实现的事情。

- **优化设计指令**：了解技术局限性可以帮助你更精确地制定设计指令，以便最大限度地利用DALL·E 3的能力，同时避免那些它可能无法处理的复杂要求。

- **提高效率**：了解技术局限性可以节省时间和资源，避免不必要的试验和错误，更快地达到预期的结果。

- **质量控制**：了解技术局限性有助于确保DALL·E 3生成的设计的质量，避免那些可能由于技术局限性而产生不理想结果的方案。

- **创意解决方案**：对技术局限性的了解有时可以激发创意思考，鼓励你寻找替代方法或创造性地解决问题。

- **未来规划**：了解当前的技术局限性有助于预测未来可能的发展和改进，这对于长期规划和策略制定很重要。

总的来说，了解技术局限性是合理利用DALL·E 3和其他技术工具的重要原则，不仅有助于提高设计过程的效率，还能够确保设计结果的质量。

案例：简洁的品牌标志

- ◆ **需求**：创造一个简洁的品牌标志，应考虑DALL·E 3在处理过于复杂或细致元素时的局限性。设计应突出品牌的核心特征，使用基本的形状和颜色。

- ◆ **尺寸**：正方形（1024×1024像素）。

6.1.7 持续的迭代和反馈

设计过程往往需要多次迭代。设计师需要根据客户反馈不断调整设计，以达到最佳效果。在使用 DALL·E 3 或任何其他创意工具生成设计作品时，持续的迭代和反馈非常重要，原因如下。

- **完善设计**：设计往往不是一次性完成的。通过迭代，可以不断完善和精细化设计，提高最终作品的质量。

- **适应变化**：设计需求和目标有可能在创作过程中发生变化。持续的迭代允许设计适应这些变化，确保最终产品符合当前的需求。

- **增强创意**：迭代过程可以激发新的创意和思路。尝试不同的设计选项可以探索之前未考虑到的可能性。

- **客户或用户反馈**：尤其在商业设计中，客户或用户的反馈至关重要。迭代允许设计师根据这些反馈调整设计，以更好地满足客户或用户的期望。

- **解决问题**：在设计过程中可能会遇到预料之外的问题，迭代允许设计师识别并解决这些问题，确保最终产品的功能性和美观性。

- **学习和改进**：每一次迭代都是学习和改进的机会，能够帮助设计师理解什么有效，什么无效，并在未来的项目中应用这些经验教训。

- **利用 DALL·E 3 的潜力**：DALL·E 3 基于给定的指令生成图像，可能需要多次尝试才能达到理想效果。迭代过程可以帮助设计师将指令精确化，从而更好地发挥 DALL·E 3 的能力。

- **增强设计的适应性**：在快速变化的市场和技术环境中，持续的迭代有助于保持设计的相关性和适应性。

总之，持续的迭代和反馈是创造出高质量、符合需求且具有创新性的设计作品的关键。这个过程不仅提高了设计的最终质量，也是设计师个人成长和发展的重要部分。

案例：产品包装设计

- **需求**：一种产品包装设计，经过多次迭代，以更好地展示产品特性和吸引目标客户。
- **尺寸**：竖屏（1024×1792像素）。

6.2 平面设计

平面设计（Graphic Design），也称视觉传达设计，是一种通过文字、图像和符号等多种手段创造视觉艺术，从而传递信息、表达情感、创造美感的艺术。

平面设计师利用专业技巧，如版面设计、视觉艺术和软件技术等，制作出各种标志、广告、包装等视觉表现形式。平面设计既指设计的过程，又包括最终完整的作品。

6.2.1 标志设计

标志设计旨在通过创造独特的标志符号来传达某个实体的形象和信息。标志设计的对象可以是个人、组织、品牌、产品、事件等。标志设计需要考虑标志符号的独特性、辨识度、记忆度、延展性、普适性、前瞻性和简洁性。标志设计的主要内容包括标志、字体、色彩、图形、标语等。

DALL·E 3在进行标志设计时，能够迅速生成多样化的设计方案，帮助设计师寻找灵感和扩展创意。然而，它在理解复杂品牌理念和情感寓意上可能有所不足，因此生成的复杂的标志设计需要进一步细化和调整。

▲ **提示词**：现代科技公司的**标志设计**。设计时尚而现代，以银色和蓝色为特色。它包括一个技术符号，如芯片或电路，以及科技公司的首字母"TC"。标志应清晰、简单，具有高分辨率。

▲ **提示词**：名为"Bean Bliss"的咖啡店的**标志设计**。采用暖棕色和奶油色配色，展示一杯热气腾腾的咖啡。标志应风格友好而诱人，清晰、简单，具有高分辨率，并包含名称"Bean Bliss"。

> **提示**
>
> 在提示词中，给某个字母或者特定名称如"Bean Bliss"加引号是为了让DALL·E 3生成的图片中包含引号内的文字内容。DALL·E 3目前可以在图中加英文，但不能加中文。

▲ 提示词：环保品牌**标志设计**，融合绿色和棕色，设计中带有叶子和字母"E"。

▲ 提示词：时尚品牌**标志设计**，采用黑色和金色配色，带有字母"L"，字体优雅。

6.2.2 VI设计

VI设计，全称是"视觉识别设计"（Visual Identity Design），是指为了构建和表达一个公司、品牌或机构的形象而进行的视觉设计。VI设计中通常包含多个视觉元素，用以传达品牌的价值观、文化和个性，从而在公众中建立独特的品牌形象。通过这些元素的有机结合，VI设计有助于建立一个统一、协调、有辨识度的品牌形象，这对于品牌的市场推广和形象塑造至关重要。

DALL·E 3能够为VI设计提供丰富的灵感和选择。然而，DALL·E 3可能缺乏对品牌深层次价值观和文化的理解，其生成的设计可能需要经过较多的人工细化和调整，以确保与品牌的核心信息一致。

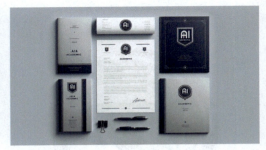

▲ 提示词："AI Academic"品牌的**视觉识别（VI）设计**-标志设计：现代时尚的标志设计，以数字大脑的抽象表示为特色，象征着智能和创新。该标志需要融合蓝色和银色，用以代表技术和精致。排版需要简洁而充满未来感，醒目地显示"AI Academic"这个名字。整体设计需要简约、专业，体现人工智能和学术的前沿性。宽屏。

▲ 提示词："AI Academic"品牌的**视觉识别（VI）设计**-品牌材料设计：一套品牌材料，包括信笺抬头、文件夹和小册子。以"AI Academic"标志为特色，采用一致的蓝色和银色配色方案。信笺拥有干净的页眉和页脚，上面有标志和联系信息。文件夹和小册子遵循相同的设计语言，具有充足的空白和专业的布局。排版现代且可读性强，确保所有品牌材料具有精致的外观。宽屏。

▲ 提示词："AI Academic"品牌的**视觉识别（VI）设计**-员工ID卡设计：现代且安全的员工ID卡设计。ID卡上有"AI Academic"标志，采用蓝色和银色配色方案。ID卡中左侧为员工的照片，右侧是他们的姓名、职位和身份证号码。背景具有微妙的数字图案，与AI主题保持一致。ID卡具有安全功能，如条形码和全息元素。ID卡的布局应简洁实用，具有专业的外观，并确保易于识别。宽屏。

> **提示**
>
> DALL·E 3在图像中生成较为复杂的英文时，可能会出现拼写错误，设计师需要认真检查图像并进行迭代，如果DALL·E 3实在无法准确呈现英文内容，设计师可以直接在其他图像处理软件上进行后期处理。

6.2.3 广告设计

广告设计是一种视觉艺术和沟通形式，旨在通过创意图像、文字和其他视觉/听觉元素传达特定的营销信息，以吸引目标受众并促使他们采取行动。广告设计的关键要素和目的如下。

- **沟通信息：** 广告设计的核心是传达特定的信息，这可能是关于产品、服务、品牌、活动或社会的信息。设计需要清晰、准确地表达这些信息。
- **吸引目标受众：** 有效的广告设计应该能够吸引并保持目标受众的注意力。这通常通过引人注目的视觉元素、颜色、图像和创意布局来实现。
- **促进品牌识别：** 广告设计通常包括品牌元素，如标志、特定色彩和字体，以增强品牌形象的一致性和观众对品牌的认知。
- **激发情感反应：** 广告设计旨在激发观众的情感反应，例如快乐、好奇、惊奇或紧迫感，以促进观众的记忆留存和品牌联想。
- **促使采取行动：** 广告设计的最终目标是促使观众采取特定行动，如购买产品、访问网站或参与活动。设计中可能包括明确的呼吁行动（Call To Action，CTA）指令。
- **多渠道适应性：** 广告设计需要适应不同的媒介和渠道，如印刷品（杂志、海报）、数字媒介（网站、社交媒体）和广播（电视、电台）。

广告设计不仅是一种创造性表达，也是一种沟通工具，它结合了艺术、心理学和市场营销原则，以实现商业目的和传播目标。

DALL·E 3在广告设计方面能够提供丰富的灵感和多样化的设计选项，有助于加速创意过程和探索新的设计可能性。此外，它能够适应多种风格和主题，并支持适用于各种媒介和渠道的广告。在使用DALL·E 3进行广告设计时，需要确保设计符合品牌调性和市场营销目标，同时需对生成的内容进行严格审查。

◀ **提示词**：充满活力的新型运动饮料的**广告设计**。该广告以运动员在比赛中的动态形象为特色，传达力量，体现耐力。运动饮料瓶周围有飞溅的液体，象征着提神和能量。配色方案包括明亮的橙色、红色和黄色，体现出活力和力量。标语是"释放你的潜力"。布局动感十足且清晰明了，重点是产品和运动员。宽屏。

◀ **提示词**：一家豪华法式糕点店的**广告设计**，以一系列精致的糕点为特色。重点是制作精美的羊角面包，周围环绕着精致的马卡龙和泡芙，配有优雅的餐具和一杯热气腾腾的咖啡。配色方案包括柔和的粉彩和乳白色，象征着精致和放纵。标语上写着"巴黎优雅的触感"。布局时尚而诱人，突出法式糕点的精致和艺术性。

提示

因为 DALL·E 3 无法在图像中生成汉字，所以对于提示词中加双引号的中文内容，如"释放你的潜力""巴黎的优雅触感"，DALL·E 3 会在生成的图像中用对应的英文呈现出来。

◀ **提示词：**专注于运动型手表的**广告设计**。广告以山地景观为背景，突出手表的耐用性，非常适合冒险家。手表采用坚固的构造，搭配大胆的表盘和耐用的橡胶表带。该广告强调手表在极端条件下的适用性。配色方案使用深绿色和黑色，代表手表与自然和户外活动的联系。标语是"征服每一个挑战"。布局动感而清晰，展示手表的实用性和多功能性。宽屏。

6.2.4 海报设计

海报设计是一种视觉艺术和沟通形式，通过创建图形和文本的组合来向观众传递信息、观点或促销内容。海报设计应结合美学、创意和有效的沟通策略，旨在吸引、告知和影响其受众。海报设计的关键特点和元素如下。

- **视觉吸引力**：使用引人注目的图形和颜色以吸引观众的注意力。

- **信息传达**：使用文本、图像和符号等元素清晰、简洁地传达关键信息。

- **版式和构图**：有效地组织元素，包括文字和图像，以实现视觉上的平衡和体现焦点。

- **目标定位**：针对特定受众群体进行设计，考虑受众的兴趣、文化和期望。

- **创意和原创性**：展现独特的创意思维和新颖的视觉表达方式。

- **品牌一致性**：若海报是为了特定品牌或活动而设计的，需要保持与该品牌的视觉和语言风格一致。

- **功能性**：除了美观，海报设计还应符合海报的用途，例如广告、教育、宣传等。

DALL·E 3在海报设计方面可以模仿各种风格和技术，提供广泛的灵感来源。它能够在短时间内产生大量概念草图，加速初期的设计过程。然而，DALL·E 3在理解复杂的设计要求和精细调整设计以满足特定品牌标准方面可能存在不足。同时，海报设计还需依赖对海报内容、目标受众和沟通策略的深刻理解。

▲ **提示词**：为国际摄影展精心制作的**海报设计**。该海报以令人惊叹的黑白照片为特色，展示地标性城市景观，象征着摄影捕捉瞬间的能力。配色方案为单色，注重光影对比，体现摄影精髓。标语是"通过镜头捕捉世界"。布局优雅简约，强调摄影艺术的影响力。宽屏。

▲ **提示词**：名为《爱在城市》的浪漫喜剧电影的**海报设计**。海报描绘熙熙攘攘的城市中迷人的街景，两位主角在街头咖啡馆喝着咖啡笑着。场景生动多彩，背景是城市灯光和人物。配色方案温暖而诱人，以红色、橙色和黄色为特色，象征着爱情和幸福。标语是"心相遇的地方"。布局充满活力而温馨，捕捉都市浪漫的精髓。宽屏。

◀ **提示词**：母亲节**海报设计**，描绘温馨的家庭场景：一位母亲在温馨舒适的家庭环境中与孩子共度美好时光。海报明亮而温馨，"母亲节"的字样优雅地写在合适的位置。

6.2.5 书封设计

书封设计,又称图书封面设计,是指为图书创建视觉外观的艺术设计过程。一个成功的书封设计不仅能传达图书的内容和主题,还能吸引潜在读者的注意。以下是书封设计的几个关键方面。

- **主题传达**:书封设计应该能够有效地传达图书的主题和氛围,可以通过图像、颜色、字体样式等元素实现。
- **标题和作者名**:书封上最明显的文本通常是书名和作者名字。这些元素的字体、大小和位置都是设计的重要部分。
- **视觉吸引力**:书封的设计应该是吸引人的,能够在众多图书中脱颖而出,吸引潜在读者的注意。
- **图像和图形元素**:书封可能包含插图、摄影作品、抽象图形或其他视觉元素。这些元素应该与图书的内容和风格相协调。
- **图书封底**:图书封底通常包含对图书内容的简短描述、作者介绍、出版信息,以及可能的推荐语。
- **材料和印刷质量**:实体图书的书封设计还需要考虑使用的材料(如纸张种类)和印刷质量。
- **版权信息**:通常在图书的封底或内页包含版权信息、ISBN 号等。

书封设计是出版过程中的关键环节之一,因为它在很大程度上影响了图书的市场表现。随着数字出版的兴起,电子书的书封设计也变得越来越重要。虽然电子书封面不涉及物理材料,但其视觉设计同样需要传达图书的核心主题并吸引读者。

DALL·E 3 在进行书封设计时,善于生成能够传达图书的主题和氛围并吸引潜在读者的设计方案。DALL·E 3 能够在短时间内提供多种设计方案,设计师可以从中选择或受到启发,进而创作出更符合图书内容和风格的封面设计。此外,DALL·E 3 生成的图像可能需要进一步调整和编辑,以确保它们完全符合出版标准的要求。

▲ 提示词：《深海的秘密》的图书**封面设计**，描绘神秘的深海世界，有异域情调的海洋生物和古老的水下遗迹。书封要传达深海探索的神秘感和冒险精神。

▲ 提示词：色彩缤纷的手绘艺术书**封面设计**，书名"山海经中的120只远古神兽"写在书封顶部。书封内容为《山海经》中的神秘野兽在一幅中国古代山水画中徘徊，笼罩在神秘的氛围之中。

◀ 提示词：《山海经中的120只远古神兽》的图书**封面设计**的效果图。这本书被放置在一个平面上，以直视视角拍摄，展示色彩缤纷的手绘艺术封面。

6.2.6 包装设计

包装设计是一种应用艺术，旨在结合功能性和美观性来设计和创造产品的外包装，通常包括以下几个方面。

- **形状和结构设计**：包装的物理形状和大小需适应产品，保护内容物，并便于携带和存储。

- **视觉设计**：使用图形、颜色、图片和文字来创造吸引人的外观，通常与品牌的 VI 设计相一致。

- **材料选择**：根据产品的性质和使用环境选择适当的包装材料，如纸板、塑料、玻璃等。

- **环境和可持续性考虑**：设计包装时要考虑环境影响，尽量使用可回收材料，减少包装废物。

- **用户体验**：确保包装便于用户打开和使用，甚至可以做到重复使用。

- **符合法规和安全要求**：确保包装符合相关的健康和安全标准。

DALL·E 3在进行包装设计时，能够快速生成具有创新性和吸引力的视觉设计方案，帮助探索多样化的视觉语言，包括图形、颜色和文字的创意组合。DALL·E 3 的使用可以大大提高设计效率，促进创意思维的发展，使设计师能够迅速看到多种设计可能性。

◀**提示词**：儿童玩具的**包装设计**，以明亮的原色、俏皮的插图，以及有趣、适合儿童的字体为特色。包装应该在视觉上吸引儿童，并强调安全和乐趣。宽屏。

▲ **提示词：** 有机茶叶的环保**包装设计**，以大地色调、叶子图案和品牌名称为特色。使用可回收材料。

▲ **提示词：** 豪华香水的**包装设计**，采用黑色和金色，融合几何图案和优雅字体的品牌名称，具有时尚、现代的外观。包装应传达一种排他性和精致感。竖屏。

▲ **提示词：** 美食巧克力的**包装设计**，采用巧克力的棕色和奶油色，优雅奢华，具有艺术气息，品牌名称使用精致的字体。

6.2.7 请柬设计

请柬用于邀请他人参加各种活动和场合，如婚礼、生日派对、商务活动、庆祝活动等。请柬设计的目的是通过视觉元素传达活动的性质、氛围和重要信息。请柬设计通常包括以下几个方面。

- **视觉元素**：包括颜色、图案、图片和字体，这些元素应该反映活动的主题和风格。

- **文本内容**：请柬上的文字通常包括活动的基本信息，如时间、地点，以及主办方或宾客的名字。

- **布局和结构**：请柬的设计需要考虑如何有效地布置视觉元素和文本，以确保信息清晰且吸引人。

- **个性化和创意**：好的请柬设计往往包含独特的创意元素，这些元素能够体现邀请方的个性和活动的特殊性。

- **质感和材料**：纸张的材料、重量和其他物理特性也是请柬设计的重要部分，这些特性可以增加请柬的质感和视觉吸引力。

请柬既可以手工制作，也可以通过各种数字设计工具和软件制作。在数字时代，电子请柬变得越来越流行，这些请柬通过电子邮件或社交媒体发送，通常包含互动元素和动态图像。

DALL·E 3 在请柬设计方面能创造独特的视觉元素，能够根据给定的提示词快速生成各种风格和主题的图像，这为请柬设计提供了广泛的创意选项，尤其适用于需要个性化和创意元素的请柬设计，有助于实现具有吸引力的视觉传达。

◀ **提示词**：充满活力的生日派对**请柬设计**，用五颜六色的气球、礼物和大蛋糕描绘生日派对的室内场景，气氛活泼欢乐，请柬风格俏皮，色彩丰富。宽屏。

◀ 提示词：浪漫的婚礼**请柬设计**，以花卉拱门、优雅排列的椅子和小舞台为特色。请柬风格经典浪漫，色调柔和，注重优雅和爱。竖屏。

▲ 提示词：专业的商务会议**请柬设计**，描绘带有大型会议桌椅的现代化会议室。请柬风格时尚简约，注重专业性和清晰度。

6.2.8 表情包设计

表情包设计是一种数字创作活动，用于创建在线沟通的图形表情符号或图片。表情包通常用于社交媒体、即时通信应用、论坛或其他数字平台，以丰富和增强在线对话的表达力。表情包设计的关键特点如下。

- **创意和表达**：表情包设计强调创意和幽默感，以吸引用户并表达特定的情感或想法。
- **视觉风格**：表情包设计可以采用各种视觉风格，如卡通、真人、抽象、像素艺术等。
- **文化相关性**：表情包常常包含流行文化或特定语境下的幽默感。
- **情感表达**：表情包经常被用来传达情感，如快乐、悲伤、惊讶、喜爱或讽刺。

○ **格式和平台**：表情包的设计取决于其使用的平台，可以是静态图像、动画或短视频。

○ **社交互动**：表情包在社交媒体和即时通信中起到了重要的交流作用，帮助人们以更生动和有趣的方式进行互动。

○ **创新和趋势**：设计师需要跟踪最新的趋势和文化现象，以保持表情包的流行性和吸引力。

○ **个性化和定制**：许多平台和应用允许用户创建或定制个性化的表情包，以更好地反映他们的个性和沟通风格。

总的来说，表情包是一个不断发展的领域，它结合了艺术、文化和技术，为数字沟通提供了一种有趣和创新的方式。

DALL·E 3在进行表情包设计时，能够根据具体的提示词生成各种风格和主题的图像，这对于创造新颖和吸引人的表情包非常有帮助。DALL·E 3可以迅速产生多样化的设计方案，探索不同的创意想法，从而增强表情包的表达力和情感传递能力。

▲ **提示词**：一系列以龙宝宝为特色的**表情包设计**，展现各种俏皮和富有想象力的场景。在每个表情符号中，龙宝宝都展示一种独特的动作，例如大笑、送礼物等。这些设计应充满活力，展示龙宝宝的欢乐精神。宽屏。

▲ **提示词：**一系列**表情包设计**，展示跳舞小猪的不同姿势，每个姿势代表舞蹈中的一个动作。小猪的形象可爱、卡通，画风简单、充满活力。每张图像都展示小猪独特而充满活力的舞蹈姿势。宽屏。

▲ **提示词：**一系列**表情包设计图片**，展示一只跳舞的小兔子的不同姿势，每个姿势代表一段舞蹈的一部分。小兔子可爱、卡通，画风简洁明快。每张图片都展示小兔子独特而动感的舞蹈姿势，适合用于制作GIF动画。宽屏。

6.3 服装设计

服装设计旨在通过服装的款式、面料、颜色、装饰等来展现人的个性、风格和文化。服装设计需要考虑服装的功能、舒适度、美观度、潮流趋势等因素。服装设计师需要具备良好的审美能力、创意思维、服装知识、市场分析能力和手绘能力。使用DALL·E 3进行服装设计涉及以下步骤。

- **确定设计主题**：首先确定想要设计的服装的类型和风格，例如高级时装、休闲装、运动装等。

- **选择颜色和图案**：选择想要在服装上使用的颜色、图案或图形，这些应该与设计主题和目标受众相符合。

- **构思设计细节**：考虑服装的具体细节，比如面料类型、装饰（如蕾丝、刺绣）、剪裁方式（如合身、宽松）等。

- **创建详细的文字描述**：将设计概念转化为详细的文字描述，例如"一件优雅的晚礼服，使用深蓝色丝绸面料，饰有精致的金色刺绣，长袖，下摆及地"。

- **使用DALL·E 3生成图像**：提交这个详细的文字描述给DALL·E 3，它会根

据要求生成服装设计的图像。

- **评估和调整**：查看生成的设计图像，根据需要进行调整。可能需要多次尝试和修改描述，以获得最满意的结果。

6.3.1 高级定制

高级定制是最高级别的服装设计，特指手工制作的、量身定做的高级时装，通常价格昂贵，代表着时装界的最高工艺水平。

DALL·E 3在生成高级定制服装的视觉设计时，可以根据文本描述生成创意丰富、风格多样的服装设计图像，同时能够快速探索和实现各种设计理念，为高级定制时装提供灵感和视觉参考。DALL·E 3的使用能够加速设计过程，提供无限的创意可能性，帮助设计师在设计初期阶段就能预览成衣的外观。

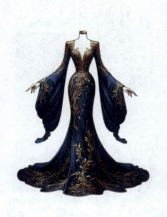
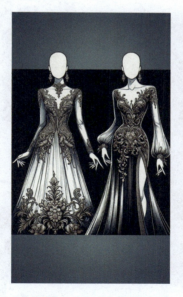
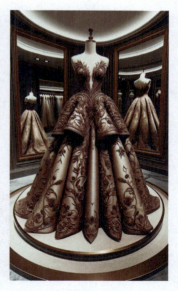

▲ **提示词**：高级定制的优雅晚礼服，采用深蓝色丝绸面料，饰有复杂的金色刺绣，长袖，下摆及地。设计应精致优雅，适合正式活动。竖屏。

▲ **提示词**：高级定制的优雅晚礼服，适用于正式活动。设计应精致，采用高品质的面料，具有复杂的细节和优雅的风格。竖屏。

▲ **提示词**：高级定制的晚礼服，面料奢华，拥有复杂的手工缝制细节和优雅飘逸的廓形。配色方案应丰富而精致，体现高级时装的排他性。竖屏。

6.3.2 成衣设计

成衣设计面向大众市场,强调可穿性和能够批量生产。成衣设计虽然也可以具有高品质和时尚感,但更加实用和普及。

DALL·E 3通过快速生成具有创意的服装设计图像来支持面向大众市场的服装设计。DALL·E 3能够帮助设计师探索不同的风格、颜色和图案,从而加快设计过程,提高设计的多样性和创新性。DALL·E 3生成的图像可以作为设计初稿,激发灵感,帮助设计师开发出既时尚又实用的成衣产品。

1. 休闲装

休闲装是指日常穿着的服装,注重舒适和实用性,适合休闲场合。

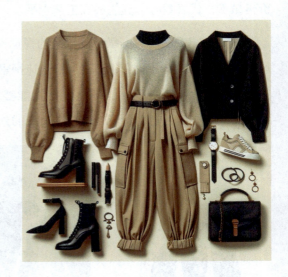

▶ 提示词:**成衣,休闲装**,兼顾舒适与时尚。设计应包括休闲和优雅元素的混合,适合日常穿着。

2. 商务装

商务装是指适合职场环境的服装,包括西装、衬衫、商务裙装等,强调专业和正式的风格。

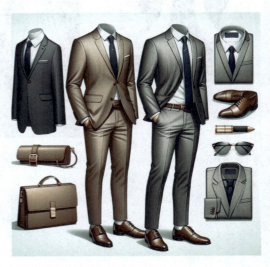

▶ 提示词:**成衣,商务装**,专业而精致,适合办公环境。设计应包括具有现代剪裁的定制西装,将优雅与功能性相结合,并使用中性色调。

3. 运动装

运动装是为各种体育活动特别设计的服装,强调功能性、舒适性和运动性能。

▶ **提示词:** 现代**运动装**,采用透气、轻便、有弹性的材料,兼具性能和舒适感;采用时尚的设计,具有鲜艳的色彩和反光元素,以提高可见度。

▶ **提示词:** 运动装,瑜伽服,舒适灵活,适合各种瑜伽姿势。设计应简约,采用柔和的蓝色或绿色等平静的颜色。

4. 儿童服装

儿童服装是专为儿童设计的服装,强调安全、舒适和色彩鲜明。

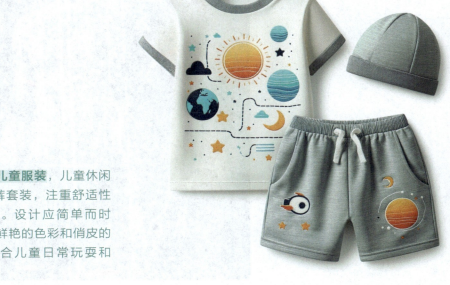

▶ **提示词:儿童服装**,儿童休闲T恤和短裤套装,注重舒适性和耐用性。设计应简单而时尚,具有鲜艳的色彩和俏皮的图案,适合儿童日常玩耍和活动。

▶ **提示词:儿童服装**,适合儿童的节日服装,非常适合特殊场合。设计应正式而舒适,采用丝绸或天鹅绒等优雅面料。这套衣服有蝴蝶结和荷叶边,采用欢快的色彩。

6.3.3 婚纱设计

婚纱设计是专为婚礼进行的服装设计,包括婚纱和伴娘服等,强调美观和庄重。

DALL·E 3在生成婚纱设计时,能够根据描述快速生成多样化和创新的婚纱设计图像,并提供广泛的风格选项,包括传统、现代、简约或奢华等,从而帮助即将结婚的人士探索不同的设计理念。DALL·E 3可以加快婚纱设计的过程,提供丰富的视觉参考,激发新的设计灵感。

▲ **提示词**:新娘婚纱设计,浪漫而优雅,以精致的蕾丝、飘逸的面料和复杂的细节为特色。竖屏。

▲ **提示词**:新娘婚纱设计,将传统优雅与现代风格相结合,采用精致的面料,拥有复杂的蕾丝细节和飘逸的轮廓。竖屏。

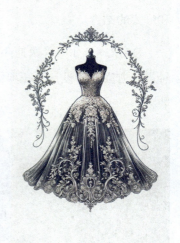

▲ **提示词**:新娘婚纱设计,以精美的蕾丝细节和浪漫的廓形为特色,优雅、美丽。竖屏。

6.4 室内设计

室内设计旨在通过对室内空间的规划、布局、装饰、照明等来创造舒适、美观、实用的居住或工作环境。室内设计需要考虑室内空间的功能、结构、安全、卫生、氛围

等因素。室内设计师需要具备良好的审美能力、创意思维、空间感、建筑知识、绘图能力和软件操作能力。室内设计可以分为多种不同的风格和门类，每种风格都有其独特的特点和审美标准。本节将介绍一些常见的室内设计风格，并介绍如何使用DALL·E 3来生成这些风格的设计。

6.4.1 现代风格

现代风格的室内设计以简洁的线条、中性色调和无装饰的表面为特点。重视功能和形式的结合。

DALL·E 3可以快速生成符合现代风格的室内设计图像，帮助设计师快速看到多种设计方案，使设计师在项目早期阶段就能做出更好的决策，极大地优化设计的创意和效率。

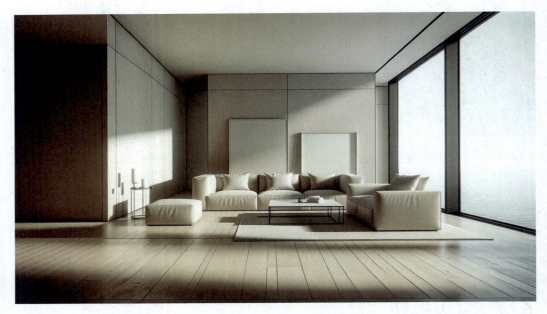

▲ **提示词：现代风格**的客厅，线条简洁，采用白色和米色的中性色调。家具时尚且实用，配有低调的沙发和简单的咖啡桌。墙壁朴实无华，突出宽敞和简单的风格。落地窗提供充足的自然光线。宽屏。

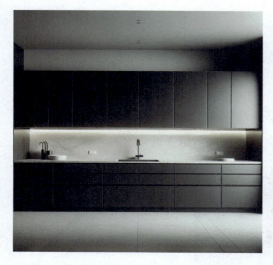

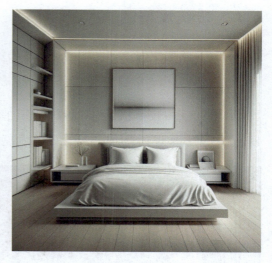

▲ **提示词：现代风格**的厨房，注重简单性和功能性。橱柜时尚无把手，采用哑光黑色饰面，营造出无缝的外观，搭配白色大理石台面，后挡板极小，线条简洁、笔直。照明是微妙的，融入设计中。图像应突出厨房的现代、整洁的美感。

▲ **提示词：现代风格**的卧室，采用白色和浅灰色的中性配色方案，配有低矮的平台床、洁白的床单，装饰很稀疏，墙上挂着一件抽象艺术品，还有一个时尚的内置架子用于储物。房间光线充足，有嵌入式照明，营造出宁静整洁的氛围。图像应强调现代风格的线条感和简洁性。

▶ **提示词：现代风格**的浴室，强调简洁的线条和单色配色方案。浴室内设有带无框玻璃门的大型步入式淋浴间、时尚的白色独立式浴缸和带有极少硬件的浮动梳妆台。墙壁和地板采用相配的浅灰色瓷砖，营造出宁静的氛围。图像应捕捉现代浴室的极简主义和功能性精髓。

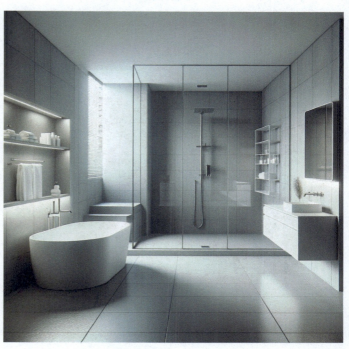

6.4.2 传统风格

传统风格的室内设计受到古典艺术和复古风格的影响,使用精致的家具、丰富的装饰和深色调。

DALL·E 3能够快速生成传统风格的室内设计图像,提供丰富的视觉方案,帮助设计师探索和实现具有历史韵味和文化深度的室内空间,激发设计师的灵感。

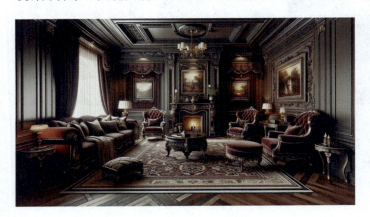

◀**提示词:** 起居室采用经典的**传统风格**,以及酒红色和深色木材的深色调。房间里有华丽的软垫家具、复古的木质细节、一个带装饰性的大壁炉、错综复杂的地毯和厚重的窗帘。墙壁上装饰着经典的绘画和壁灯。宽屏。

◀**提示词:** **传统风格**的餐厅,配有优雅的木制餐桌,周围环绕着软垫椅子。配色方案包括浓郁的桃花心木色调和深红色。一盏经典的枝形吊灯悬挂在桌子上方,提供温暖的光线。墙壁上挂有装饰性的护墙板和经典艺术品。

▶ **提示词：传统风格**的书房，具有复古感，配有一张带有精美雕刻的大木桌和绿色皮革台面。房间里陈列着装满古董书的书架。皮革扶手椅和经典阅读灯构建出舒适的阅读角落。墙壁上装饰着木镶板和装裱好的历史地图。配色采用深色木质色调，并用绿色点缀。

▶ **提示词：传统风格**的卧室，散发着奢华和优雅。卧室配有一张四柱大床、厚重华丽的窗帘，以及深蓝色和金色的丰富的床上用品。家具采用深色木材精心雕刻而成，包括床头柜和梳妆台。墙壁上装饰着经典的墙纸和装裱的画作。水晶吊灯为房间提供柔和的光线。

6.4.3 乡村风格

乡村风格以自然材料（如木材和石材）、手工艺品的使用，以及温暖、舒适的感觉为特点。

DALL·E 3 能够快速生成乡村风格的室内设计图像，提供丰富的视觉方案，使设计师在设计初期阶段就能够预见和选择符合期望的设计样式。

◀ **提示词：** 舒适的**乡村风格**起居室，设有质朴的木梁、石壁炉和带毛绒靠垫的舒适座椅。装潢包括手工制作的工艺品、编织地毯，采用温暖的大地色调。自然光通过大窗户射入，突出房间对天然材料的使用，营造出温馨的氛围。宽屏。

◀ **提示词：** 一个质朴的**乡村风格**厨房，有裸露的木梁、展示陶器的开放式架子和一个大型水槽。橱柜由再生木材制成，台面由天然石材制成。房间里有一张大木餐桌和相匹配的椅子，增添房间质朴的魅力。温暖的自然采光与厨房的大地色调相得益彰。

▶ **提示词**：舒适的**乡村风格**浴室，配有浴缸、木制梳妆台和拼接浴帘。墙壁上装饰着马赛克瓷砖和复古框架装裱的植物印花。编织篮子里装着蓬松的毛巾，增添房间的质朴魅力。柔和、温暖的灯光照亮整个空间，增强自然和温馨的感觉。

▶ **提示词**：迷人的**乡村风格**卧室，配有锻铁床、棉制床上用品和蕾丝窗帘。墙壁上装饰着花卉壁纸和带框的手工缝制样品。复古木制柜子和编织地毯增添房间的质朴感。柔和、温暖的灯光营造出舒适宜人的氛围。

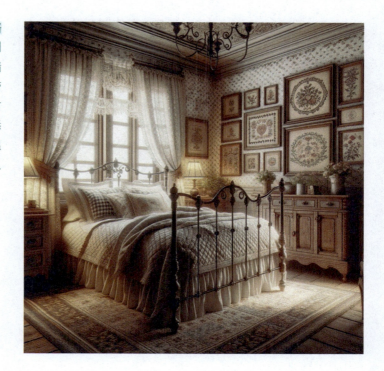

6.4.4 工业风格

工业风格的室内设计受工业时代的影响，通常使用裸露的砖墙、金属结构和粗糙的纹理。

DALL·E 3 能够快速生成工业风格的室内设计图像，创造以原始、未加工为美学特征的空间，帮助快速探索和实现具有工业时代特征的室内设计方案。

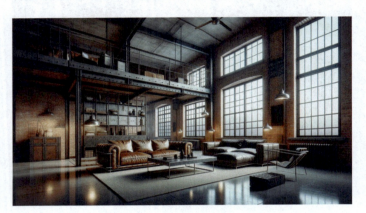

◂ **提示词：工业风格**的客厅，裸露的砖墙，极简的装饰，高高的天花板，可见的金属横梁，以及工厂式的大窗户。家具包括真皮沙发、金属茶几和简约的架子。地板是抛光混凝土，天花板上挂着工业灯具。强调空间的原始和未加工。宽屏。

◂ **提示词：工业风格**的厨房，采用不锈钢器具、裸露管道和带混凝土台面的大型中心岛台。橱柜简单而实用，开放式搁板由再生木材制成。墙壁是部分裸露的砖块，其余部分被涂成纯色。工业吊灯悬挂在岛台上方，增添实用主义的氛围。

▶ **提示词：工业风格**的家庭办公室，配有带金属腿的大木桌、老式转椅和裸露的砖墙。房间里有一组由金属和再生木材制成的工业搁架单元，展示图书和金属装饰品。大型金属框架窗户提供自然光，与工业灯具相得益彰。地板是抛光混凝土，增强办公室的原始美感和功能性。

▶ **提示词：工业风格**的卧室，注重极简主义和原材料的使用。房间设有金属框架床、裸露的混凝土墙和质地粗犷的木地板。床上用品简单，采用中性色，与整体的工业风格相得益彰。大型金属框架窗户让自然光突出房间的特色。极简主义的灯具和一些工业风格的装饰品使外观更加完美。

6.4.5 波希米亚风格

波希米亚风格的室内设计使用丰富的颜色、图案和各种文化元素，营造一种艺术和自由的氛围。

DALL·E 3 在生成波希米亚风格的室内设计时，能展示其对多样化的色彩和图案进行处理的出色能力，这种能力尤其适用于创造具有艺术感和自由精神氛围的空间设计。它可以快速提供一系列展示丰富颜色、独特图案，以及融合各种文化元素的设计图像，帮助设计师探索和实现波希米亚风格的独特室内设计方案。

◀ **提示词：波希米亚风格**的客厅，色彩丰富，文化元素多样。客房配有充满活力的图案地毯、不拘一格的家具和各种装饰枕头，墙上挂着许多植物和艺术品，呈现出舒适的艺术氛围。图中需巧妙地包含字母"A"。

◀ **提示词：波希米亚风格**的卧室，融合丰富的色彩和文化元素。房间里有五颜六色的床罩、各种不拘一格的抱枕和独特的壁挂饰品，融合纹理和装饰品，气氛温暖而富有艺术气息。图中需巧妙地包含字母"B"。

▶ **提示词：波希米亚风格**的办公空间，融合鲜艳的色彩和文化图案。办公室设有色彩缤纷的办公桌、不拘一格的椅子和各种文物。该空间旨在激发创造力，包括艺术品、植物和独特的照明设备。图中需巧妙地包含字母"C"。

▶ **提示词：波希米亚风格**的厨房，融合鲜艳的色彩和多元的文化元素。厨房配有色彩缤纷的橱柜、不拘一格的装饰品和各种图案的瓷砖。气氛活泼而富有艺术气息，独特的厨具和植物增强氛围感。图中需巧妙地包含字母"D"。

提示

DALL·E 3 生成图片时可能无法一次满足需求，例如提示词中写了"巧妙地包含字母 C"，但 DALL·E 3 生成的图像很有可能直接漏掉了这个信息，这时可以尝试多次迭代来调整画面。

6.4.6 现代农舍风格

现代农舍风格的室内设计结合了传统农舍元素和现代风格，营造出温馨、家庭式的氛围。

DALL·E 3在生成现代农舍风格的室内设计时，能够有效地融合传统与现代元素，快速提供包含清新色彩、自然材料，以及简洁线条的设计方案，创造出温馨、具有家庭氛围的空间设计，帮助设计师探索将传统农舍的舒适感与现代设计的简洁美学相结合的室内空间。

◀ **提示词：现代农舍风格**的客厅，将传统农舍元素与现代风格融为一体。客厅拥有舒适的家庭风格装饰，融合质朴的木制家具和现代风格。舒适的座椅和温暖的灯光营造出温馨的氛围。图中需巧妙地包含字母"A"。

◀ **提示词：现代农舍风格**的卧室，将传统农舍美学与现代风格相结合。卧室里有一张舒适的床，配有质朴的木质元素、柔软的床单和现代装饰品。房间通过自然的纹理和微妙的灯光散发出温暖、温馨的感觉。图中需巧妙地包含字母"B"。

▶ **提示词：现代农舍风格**的厨房，融合传统农舍特色和现代风格的设计元素。厨房配有质朴的木制橱柜、现代电器和温馨的大岛台，融合天然材料和时尚的饰面，空间温暖而诱人。图中需巧妙地包含字母"C"。

▶ **提示词：现代农舍风格**的餐厅，将传统农舍的魅力与现代风格的设计融为一体。餐厅配有质朴的大木桌、舒适的现代椅子和优雅的灯光，通过天然材料和简约装饰营造出舒适而温馨的氛围。图中需巧妙地包含字母"D"。

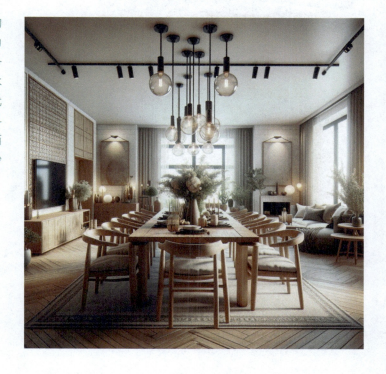

6.4.7 海滨/海滩风格

海滨/海滩风格的室内设计常使用令人感到轻松的色彩，如海蓝、沙色，以及自然纹理，营造一种轻松愉快的氛围。

DALL·E 3 在生成海滨/海滩风格室内设计时，能够捕捉该风格的核心特征，快速提供一系列展示海蓝、沙色等自然色彩和材料（如木材、麻织品、藤编等）的设计方案，有助于探索和实现宁静、放松氛围的海滨/海滩风格的室内空间。

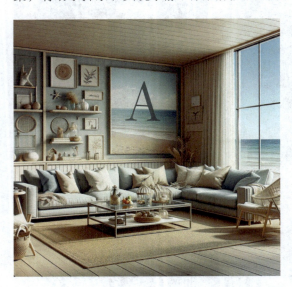

◀ **提示词**：**海滨/海滩风格**的客厅，采用海蓝色和沙色等轻松的色彩，以及自然纹理，营造出宜人的氛围。客房配有舒适的家具、以海滩为主题的装饰，并具有明亮通风的感觉。通过落地窗展示海景，营造出宁静的氛围。图中需巧妙地包含字母"A"。

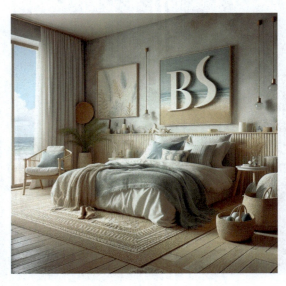

◀ **提示词**：**海滨/海滩风格**的卧室，采用海蓝色和沙色调的轻松配色，以及自然纹理，营造出宁静的环境。卧室配有舒适的床、海滩风格的装饰和柔和的灯光。装潢轻盈，微风习习，带有反映海滩主题的元素。图中需巧妙地包含字母"B"。

▶ **提示词**：**海滨/海滩风格**的厨房，使用海蓝色和沙色调等颜色以及自然纹理，营造轻松欢快的氛围。厨房配有浅色橱柜、海滩主题的装饰，布局宽敞。设计清新，其中的元素给人以海滨的感觉。图中需巧妙地包含字母"C"。

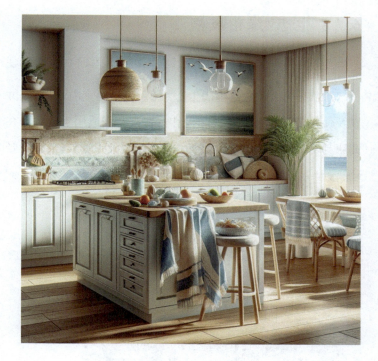

▶ **提示词**：**海滨/海滩风格**的餐厅，拥有明亮、微风的氛围，以海蓝色和沙色调等颜色和自然纹理为特色。餐厅配有浅色木桌、具有海滩氛围的椅子，以及与海滨主题相符的装饰。空间开放而诱人，反映海滩生活的休闲优雅。图中需巧妙地包含字母"D"。

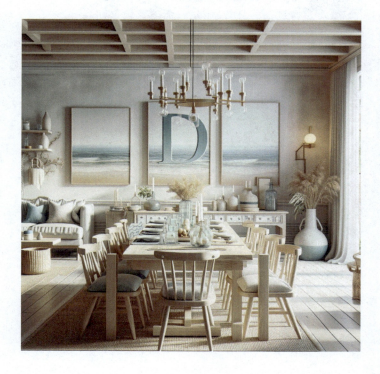

6.4.8 生态/绿色风格

生态/绿色风格的室内设计强调可再生和环保材料的使用，营造健康的室内空间。

DALL·E 3能快速生成生态/绿色风格的室内设计，提供展示绿色植物、利用自然光，以及使用再生或环保材料的设计方案，特别适用于创造旨在减小环境影响、提高居住者健康与舒适度的室内空间，有助于激发设计师探索生态友好的创新设计思路。

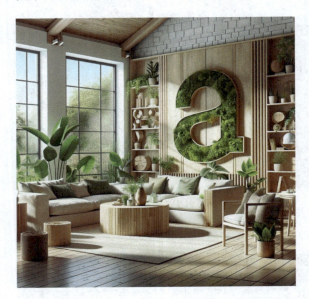

◀ **提示词**：一个**生态/绿色风格**的客厅，强调环保材料的使用和健康的室内环境。客房拥有天然木制家具、大量植物，以及可回收或可持续的装饰品。大窗户提供自然采光和通风。设计简洁，体现环保意识。图中需巧妙地包含字母"A"。

◀ **提示词**：一个**生态/绿色风格**的卧室，专注于环保材料的使用。卧室配有有机床上用品、再生木家具和几种室内植物，以改善空气质量。配色自然而舒缓，强调绿色和大地色调。图中需巧妙地包含字母"B"。

▶ **提示词：**一个**生态/绿色风格**的厨房，强调可持续性，使用环保材料，并注重健康的生活空间。厨房配有节能电器、再生玻璃台面和再生木材制成的橱柜。该空间的设计具有功能性和环保性，采用自然的配色方案和大量的室内植物。图中需巧妙地包含字母"C"。

▶ **提示词：**一个**生态/绿色风格**的办公空间，专注于可持续性和健康感的工作环境。该办公室包括由可持续材料制成的符合人体工程学的家具、大量用于空气净化的植物和自然采光。该空间的设计应环保，具有干净、简约的美感。图中需巧妙地包含字母"D"。

以上介绍的只是众多室内设计风格中的一部分。设计师们经常将不同的风格融合在一起，创造出独特的空间。室内设计的选择通常取决于个人对居住环境和功能的喜好和需求。

6.5 多媒体设计

多媒体设计旨在通过图像、声音、文字、动画、视频等多种媒介来传达信息、表达情感、创造互动。多媒体设计的应用范围很广，包括网站、游戏、动画、影视、广告、教育等。多媒体设计师需要具备良好的审美能力、创意思维、编程知识、动画制作能力和软件操作能力。

使用 DALL·E 3 进行多媒体设计时，主要是将创意概念转化为具体的视觉图像。多媒体设计涉及图形、图像、动画和其他视觉元素的创作，通常用于广告、网站、视频和其他数字平台。以下是使用 DALL·E 3 进行多媒体设计的一般步骤。

- **确定设计需求：** 首先要明确多媒体设计项目的目的和目标受众，例如品牌宣传、教育信息、娱乐内容等。

- **概念构思：** 思考想要传达的信息和视觉风格，包括确定主题、色彩方案、图形风格等。

- **创建详细的文字描述：** 将设计概念转换成详细的文字描述，例如"一个现代风格的数字广告，使用蓝色和白色调，包含动态图形和品牌标志"。

- **使用 DALL·E 3 生成图像：** 将详细的文字描述输入 DALL·E 3，它会根据要求生成相应的图像。

- **评估和调整：** 查看生成的设计图像，根据需要进行调整。可能需要多次尝试和修改描述，以获得最满意的结果。

6.5.1 UI/UX 设计

UI（User Interface，用户界面）设计是关于产品"外观"的设计，而 UX（User Experience，用户体验）设计是关于产品"感觉"的设计。二者的共同目标是提高产品的可用性和用户满意度。在实际的设计过程中，UI 和 UX 的设计通常是交织在一起的，UI 设计师和 UX 设计师需要紧密合作，以确保最终产品既美观又实用。

DALL·E 3可以在UI/UX设计方面提供强大的视觉创意支持，快速生成有吸引力的界面布局、颜色方案、按钮样式等元素的图像。DALL·E 3能够激发设计师的创意思维，帮助设计师探索和实现既美观又实用的用户界面和用户体验设计。

1. 用户界面（UI）设计

UI设计主要关注产品的外观和布局，涉及用户与产品交互时所见的所有界面元素，如按钮、图标、间距、排版和色彩方案。UI设计的目标是通过创造直观、美观的界面来优化用户体验，确保用户能够更直观地理解如何使用产品。在UI设计中，视觉元素和用户交互是核心。

◀**提示词**：用于汽车数字仪表板的未来主义交互式**UI设计**。该设计包括3D地图导航系统、车速表，以及全息风格显示的各种汽车控制装置。配色方案是霓虹蓝和黑色的混合，营造出高科技和引人入胜的体验。包含文本"AutoPilot"作为仪表板系统名称。宽屏。

◀**提示词**：为豪华酒店的预订网站提供精致优雅的**UI设计**。该设计采用精致的金色和黑色配色，并配有高级酒店和度假村的高分辨率图像。导航栏中的类目清晰，预订界面简洁且易于使用。UI中包含文本"EliteStay"作为网站名称。宽屏。

▲ **提示词：** 摩托车头盔销售网站产品页面的时尚现代UI设计。网页布局应独立展示多个头盔产品，包括详细说明、客户评级和清晰的"添加到购物车"按钮。背景是渐变的深色调，突出产品图像。网页包含价格、品牌和头盔功能的过滤器，增强购物体验。宽屏。

▲ **提示词：** 摩托车头盔销售网站结账页面的用户友好且干净的UI设计。该设计包括易于导航的购物车摘要、付款选项和安全的结账流程。配色方案是简约的灰色和蓝色色调，强调清晰度和信任感。页面布局简单明了，有清晰的说明和突出的"下订单"按钮。宽屏。

2. 用户体验（UX）设计

UX 设计关注的是用户使用产品的过程和体验，包括对用户需求的研究、产品原型的制作、用户测试，以及根据反馈进行优化。UX 设计的目标是创造出既符合用户需求又易于使用的产品，应确保产品不仅看起来好，而且使用起来顺畅、简单，并能满足用户的需求。

◀ **提示词：用户体验设计**，专为在线购物平台设计的时尚直观的移动应用程序界面。该应用程序的设计采用极简主义风格，专注于用户友好的导航。主屏幕显示搜索栏、产品类别和特色商品。配色方案柔和而现代，字体易于阅读。包含文本"ShopEasy"作为应用名称。宽屏。

▲ **提示词：用户体验设计**，用于健身App的用户友好型仪表板设计。该界面包括显示健康指标的图表和图形，如步数、心率和燃烧的热量（卡路里）。可以轻松访问"每日目标""进度跟踪"和"锻炼历史记录"等基本功能。设计简洁而现代，使用充满活力的配色，具有激励性。包含文本"HealthTrack"作为应用名称。宽屏。

6.5.2 交互式视觉内容设计

交互式视觉内容是指那些可以与用户进行互动的视觉媒介。这类内容通常是数字化的，能够响应用户的输入或操作，并提供不同于静态图像或视频的体验，可以应用于教育、娱乐、营销等多个领域。交互式视觉内容的关键特点如下。

- **用户参与**：用户可以通过点击、触摸、滑动等方式与交互式视觉内容进行互动。

- **动态响应**：交互式视觉内容会根据用户的操作做出反应，例如改变布局、显示不同的信息或启动动画效果。

- **沉浸式体验**：交互式视觉内容通常旨在创造更加具有沉浸感和参与感的体验，让用户感觉自己是内容的一部分。

- **个性化**：交互式视觉内容能够根据用户的选择和偏好提供个性化体验。

- **增强信息传递**：交互式视觉内容能更有效地传达信息，增强用户的理解和记忆。

交互式视觉内容的设计师通常需要具备一定程度的设计水平和技术专长。DALL·E 3在生成交互式视觉内容设计时，能够提供具有创意的视觉元素和布局概念，生成各种交互设计元素的视觉示例，如按钮、导航界面、动态效果等。DALL·E 3可以激发设计师的灵感，帮助设计师探索和实现能够促进用户参与、提供动态响应和创造沉浸式体验的设计方案。

◀ **提示词**：交互式视觉内容，一个用于定制家具设计的交互式电子商务网站。该图显示一个用户友好的界面，客户可以在其中选择材料、颜色和样式来定制家具。该设计是现代和极简主义的，家具的3D预览是定制的。交互式元素包括用于选择的滑块和下拉菜单，以及用于逼真预览的增强现实（AR）功能"在房间中查看"。宽屏。

◀提示词：交互式视觉内容，一款以奇幻冒险为主题的互动手机游戏界面。该设计包括一个充满活力和丰富多彩的游戏世界，展示角色、地图和任务。该界面用户友好，具有易于访问的控制按钮和技能栏。交互式元素包括角色自定义选项、库存管理和实时战斗序列。宽屏。

6.6 产品设计

产品设计旨在通过对产品的形态、功能、结构、材料、工艺等来满足人们的需求、提高人们的生活质量。产品设计需要考虑产品的可用性、可靠性、可制造性、可持续性等因素。产品设计师需要具备良好的审美、创意思维、工程知识、市场分析能力和软件操作能力。

6.6.1 工业产品设计

工业产品设计主要关注生产工艺、材料和形状，以制造功能性和美观兼具的工业产品，例如家具、家用电器、汽车等。

DALL·E 3 在工业产品设计方面能够提供创新的视觉概念和设计灵感，有助于探索新的形状、材料和生产工艺，从而创造既实用又美观的工业产品。DALL·E 3 可以快速生成各种产品设计的视觉图像，加速设计过程，激发创意思维，为开发新产品提供丰富的视觉参考。

1. 家具

▲ 提示词：现代风格**椅子的3D设计**。这把椅子采用时尚、简约的设计，带有弯曲的靠背和纤薄的金属框架。画面以干净的白色为背景，突出椅子独特的形状和时尚的外观。

▲ 提示词：未来主义**躺椅的3D设计**。这把椅子具有独特的雕塑形式，类似于波浪，具有流畅的线条和有机的形状。它由高光泽的反光材料制成，在现代、简约的环境中展示。

▲ 提示词：豪华皮革**扶手椅的3D设计**。这款扶手椅采用经典设计，配有深座椅、高靠背和毛绒皮革内饰。以丰富的深色为背景。

▲ 提示词：符合人体工程学的**办公椅的3D设计**。这把椅子具有可调节的组件，如扶手、座椅高度和靠背角度，为实现最大的舒适度和支撑力而量身定制。它采用透气的网眼面料装饰，非常适合长时间工作。这把椅子在专业的办公环境中展示，强调其功能设计和人体工程学特点。宽屏。

2. 家用电器

▲ **提示词**：一款创新的**厨房搅拌机**。搅拌机很时尚，有一个不锈钢机身和一个透明的玻璃搅拌罐。它具有直观的触摸控制面板和数字显示屏，展示现代科技。

▲ **提示词**：现代**厨房搅拌机**的Knolling图片，周围是排列有序的不锈钢零件。

▲ **提示词**：现代风格**吹风机**的**3D设计**。吹风机采用时尚、符合人体工程学的设计，机身紧凑轻巧。吹风机展示在简单、干净的背景上。

▲ **提示词**：创新智能**冰箱**的**3D设计**，具有现代时尚的外观。冰箱的门上有一个触摸屏，便于控制，透明部分无须打开即可查看冰箱里的内容。冰箱展示在时尚、现代的厨房中。

3. 汽车

▲ **提示词**：强调空气动力学和可持续性的未来主义**汽车设计**。这是一款采用先进技术的双座跑车，采用流线型外形和光滑的金属表面，集成太阳能电池板以提高能源使用效率。车头上有字母"B"。宽屏。

▲ **提示词**：一款时尚的空气动力学**跑车设计**，彰显性能和效率。该车采用低风阻系数设计、轻质材料和高效的混合动力发动机。画面展示跑车在赛道上高速行驶，强调其高性能和高燃油效率。该图像捕捉汽车设计中将速度与环保意识相结合的本质。宽屏。

◀ **提示词**：电动汽车引擎的Knolling照片，旁边是排列整齐的电池和电线。宽屏。

> **提示**
>
> Knolling 是指将物品按照一定规则摆放在平面上，使它们之间保持整齐，以便管理和使用。Knolling 构图给人以整洁有序的视觉效果。

6.6.2 时尚产品设计

时尚产品设计是创造具有美学价值和时尚元素的产品，通常包括鞋类、包类、配饰、珠宝等个人装饰品。

DALL·E 3 在进行时尚产品设计时，能够快速生成具有吸引力的、包含创新美学和时尚元素的设计概念。DALL·E 3 能够为设计师提供丰富的时尚灵感，帮助设计师探索新的设计趋势、形状、颜色和材料，从而创造出既美观又符合市场趋势的时尚产品。

1. 鞋类设计

鞋类设计是指创造和制定新型鞋子款式、外观、功能及其制造方法。鞋类设计涉及多个方面，如美学、舒适度、功能性和制造工艺。

◀ **提示词：** 设计独特的时尚**高跟鞋**。这款鞋采用创新的鞋跟结构，具有艺术曲线，由翻毛皮和皮革等奢华材料制成。配色方案大胆而优雅。图片以简单的背景展示这双鞋。竖屏。

▲ **提示词：** 时尚的**运动鞋**，专为性能和舒适度而设计。这款运动鞋采用透气的网布鞋面，搭配柔韧的橡胶鞋底，采用鲜艳的蓝色。宽屏。

▶ **提示词：儿童冬季鞋**设计，以雪花图案为特色，采用冰蓝色和白色进行设计，带有银色点缀。这款鞋采用耐用、防滑的鞋底，适合雪地条件，保暖内衬提供额外的舒适感。鞋底嵌入LED灯。宽屏。

2. 包类设计

包类设计指的是设计和创造各种类型的包和携带解决方案，包括手提包、背包、钱包、行李箱、旅行袋等。

▶ **提示词：**现代别致的**手提包设计**。这款手提包采用光滑的几何形状，皮革和金属元素相结合。手提包展示在中性色调的背景上。

3. 配饰设计

配饰设计指的是为时尚和日常穿搭设计各种装饰性和功能性饰品，包括手表、眼镜、帽子、围巾、手套、皮带、领带等。

▶ **提示词：**时尚的**太阳镜设计**，具有现代风格。这款太阳镜采用前卫的镜框造型，线条大胆，表面哑光光滑。镜片采用渐变色设计。这张图片在最小的背景下展示太阳镜。

4. 珠宝设计

珠宝设计是指创造独特、美观且实用的珠宝作品。珠宝设计融合了艺术、工艺，以及时尚元素，涵盖从概念构思到成品制作的整个过程。

▲ **提示词**：优雅的珠宝**项链设计**，配有精致的金项链和钻石吊坠。吊坠呈泪珠形状，钻石周围有复杂的花丝。在柔和的金色光芒的衬托下展现出钻石的光彩。宽屏。

▲ **提示词**：现代珠宝**戒指设计**，展示一个光滑的铂带中的大型蓝宝石。蓝宝石被切割成椭圆形，周围环绕着小钻石，突出蓝宝石的深蓝色。线条简洁，背景简约，将焦点放在充满活力的蓝宝石上。宽屏。

▲ **提示词**：奢华的珠宝**手镯设计**，具有多排互锁的金链环。每一个环节都用小雕刻精心设计，并镶嵌着微小的祖母绿，创造出郁郁葱葱的绿色光泽。宽屏。

▲ **提示词**：一对精致的珠宝**耳环设计**，每对耳环的中心都有一颗大珍珠，周围环绕着闪闪发光的小钻石光环。耳环采用白金镶嵌，垂坠设计，增添优雅与动感。宽屏。

6.6.3 产品概念效果图

产品概念是对产品想法的初步定义，而效果图则是这些概念的视觉表现，两者共同帮助设计团队更好地理解、评估和沟通产品的潜力和设计。

DALL·E 3在生成产品概念效果图时能快速将初步的产品想法转化成具体的视觉表现，辅助设计和开发团队更好地理解、评估和沟通产品的潜在价值和设计细节，这对于加速产品开发过程、促进创意讨论以及提前识别设计问题非常有用。

▲ **提示词**：城市公寓里智能花园系统的**产品概念效果图**。该产品的目的是使城市居民能够轻松地在室内种植花草和蔬菜，产品的基本功能是自动化种植护理，带有自动浇水和照明系统。产品采用时尚、紧凑的模块化设计，节省空间。目标受众是户外空间有限的城市居民。设计理念侧重于极简主义和环保材料的使用。宽屏。

◀ **提示词**：适合户外爱好者的便携式太阳能充电器的**产品概念效果图**。该产品采用紧凑的可折叠设计，配备高效太阳能电池板，包括多个USB端口和LED电源指示灯，目的是在露营或远足时为充电设备提供可再生能源。产品使用耐候材料。目标受众是徒步旅行者、露营者和户外探险者。设计理念侧重于坚固性、便携性和环境友好性。宽屏。